吴讓之篆書節録張茂先勵志詩

名家篆書叢帖

孫寶文 編

上海辞書出版社

U0101956

載馳載驅　載清土榜
　　　　　朱山敷藻困
山不懷川　　　　　

辟盈孫老舍家
台閭德聲

張嵐先生勵志詩書奉
斂泉三兄福堂
謙之吳興戴

安心恬蕩

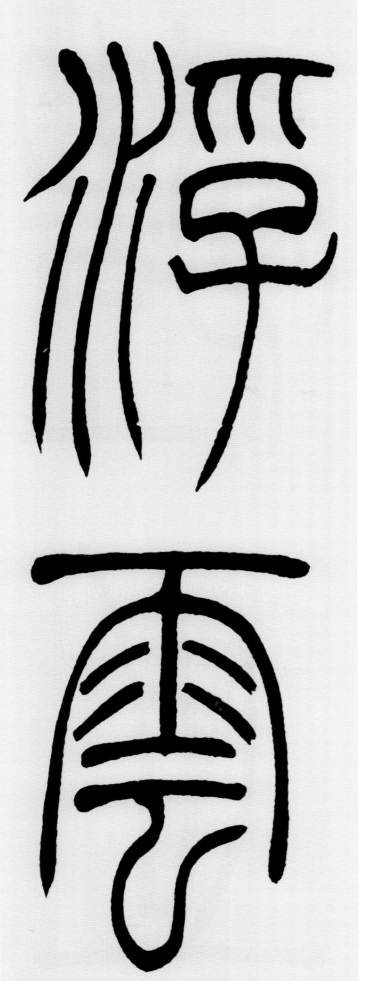
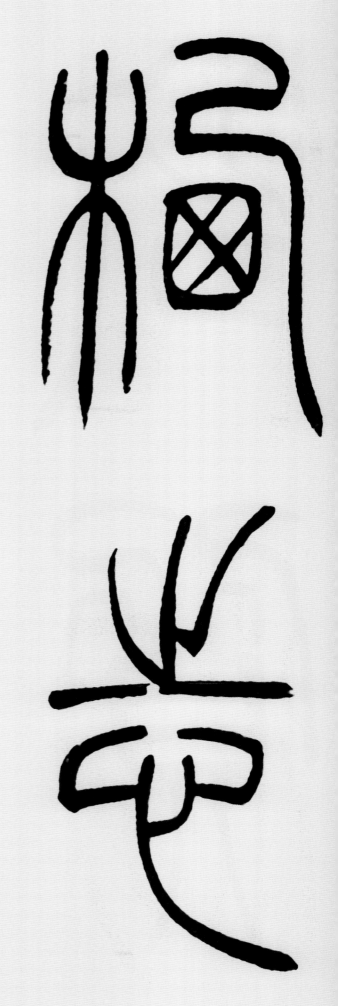

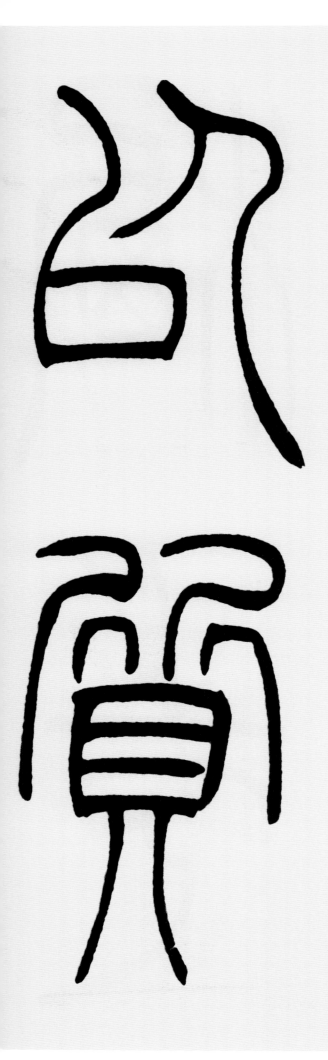
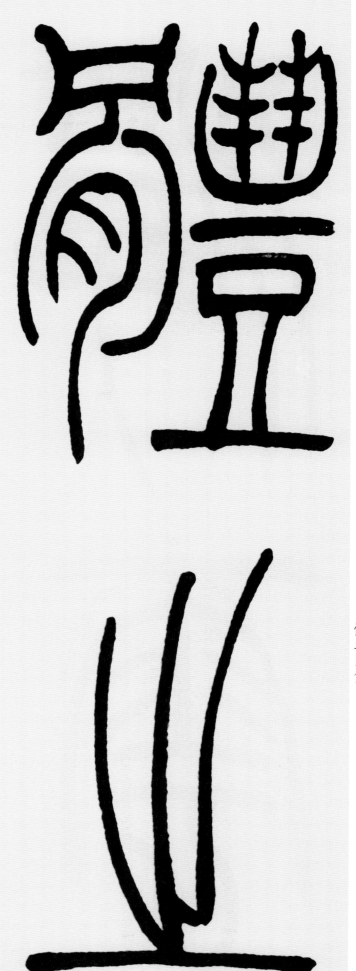

體之以質

如彼南畮

力未既勤

9

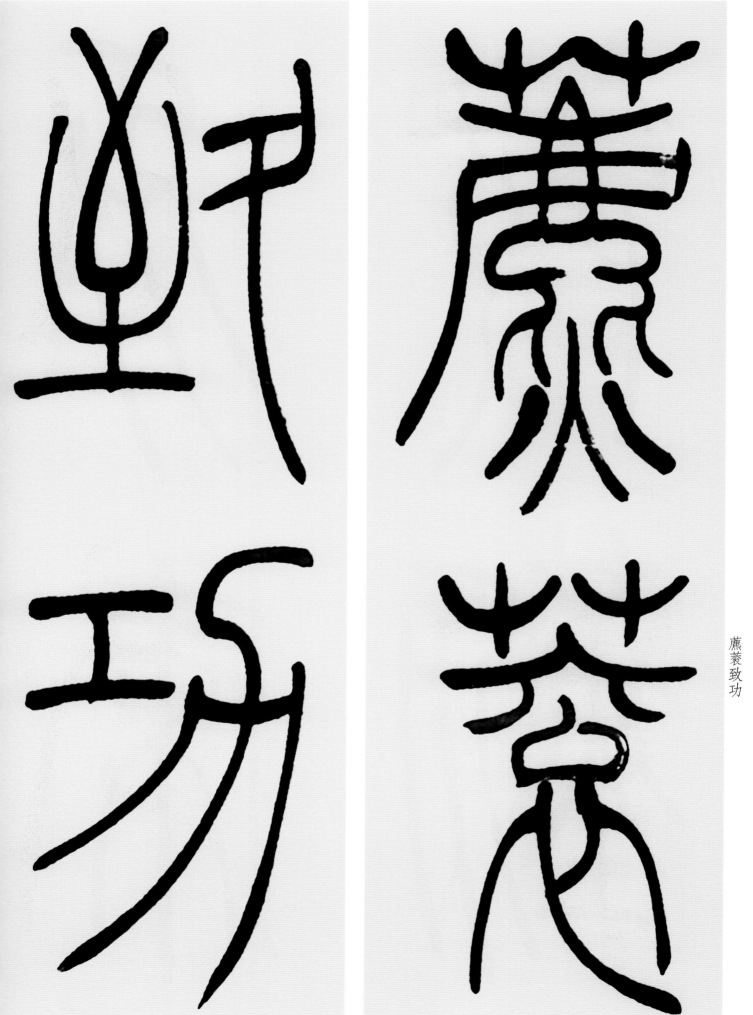

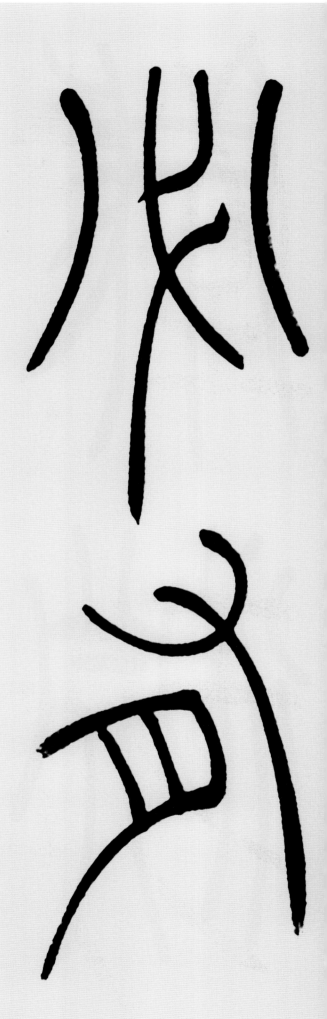

必有豐殷

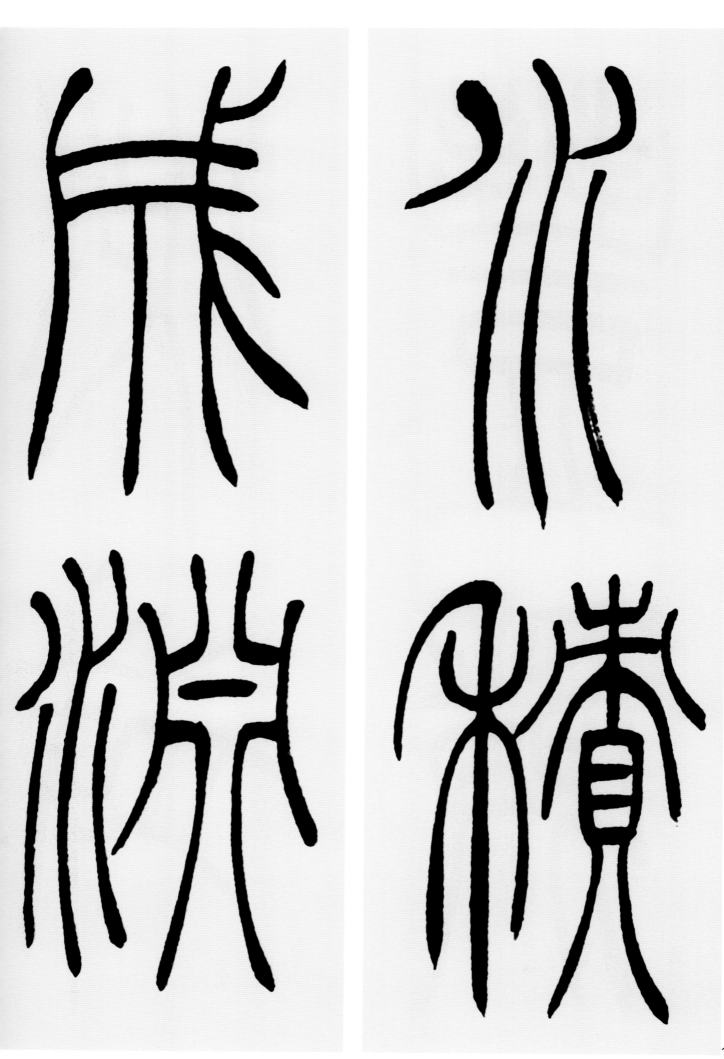

水積成淵

載連載清

13

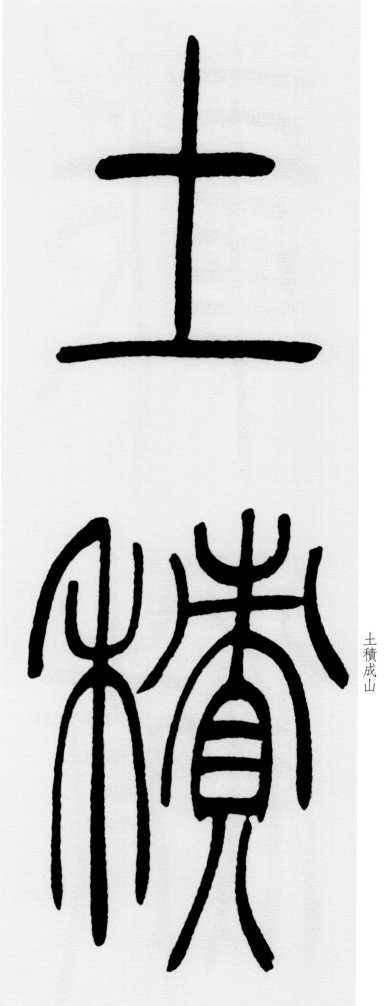

土積成山

歊蒸鬱冥

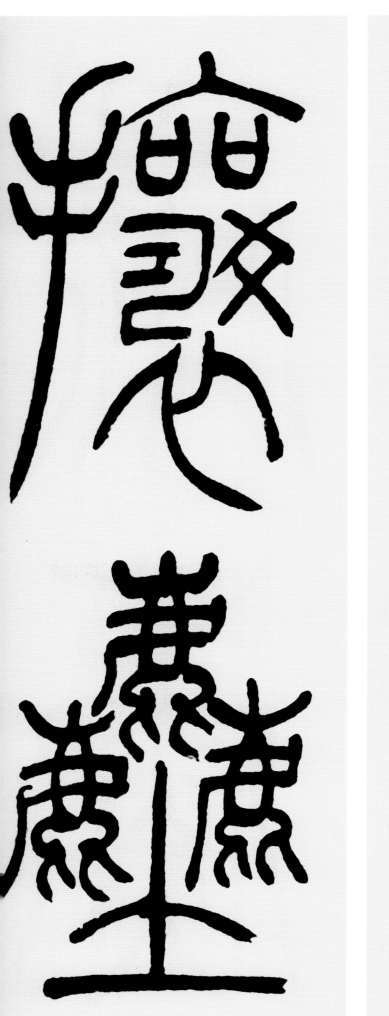

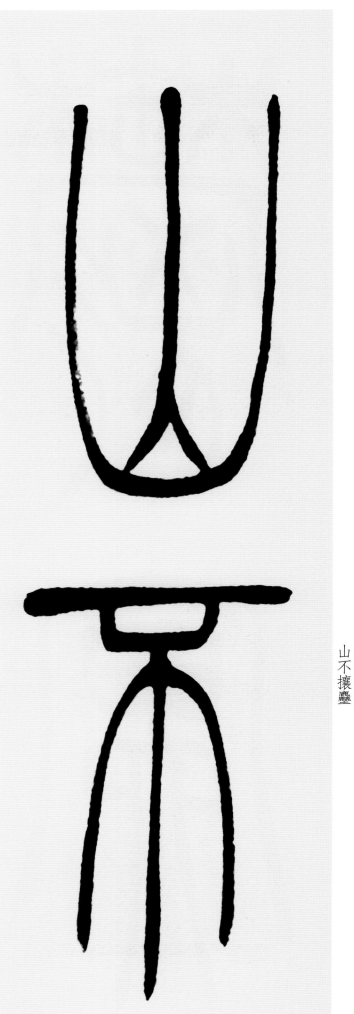

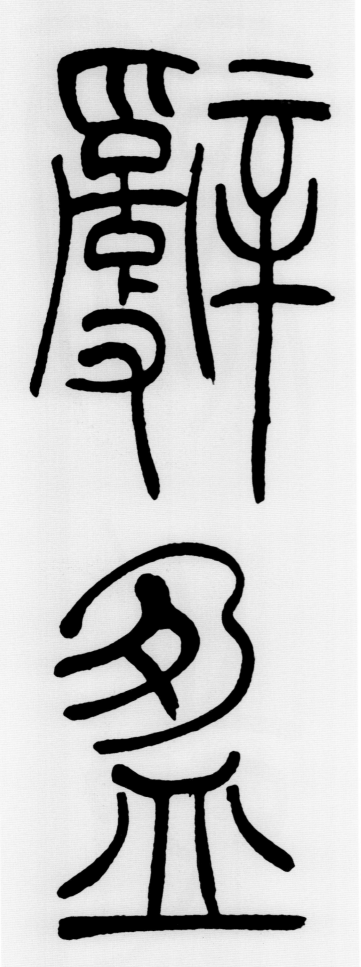

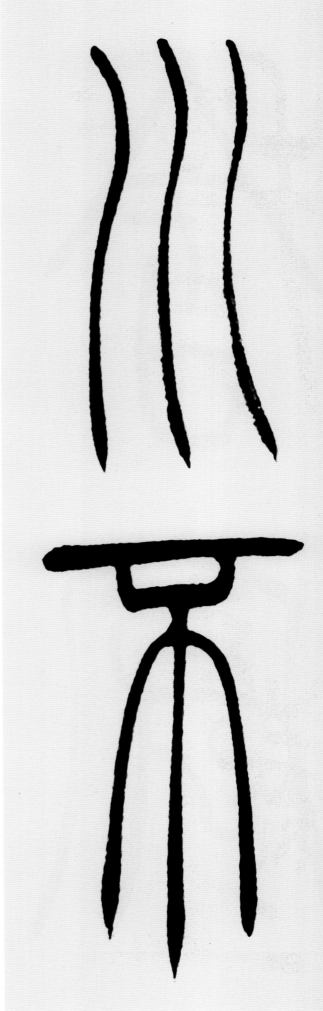

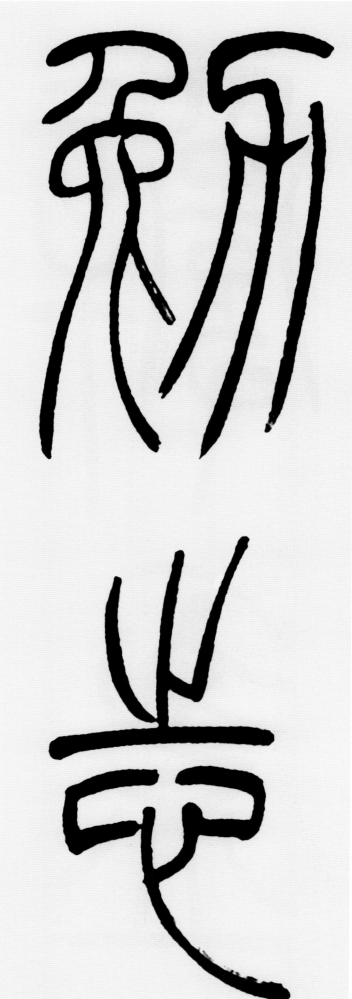

勉志含宏

德聲

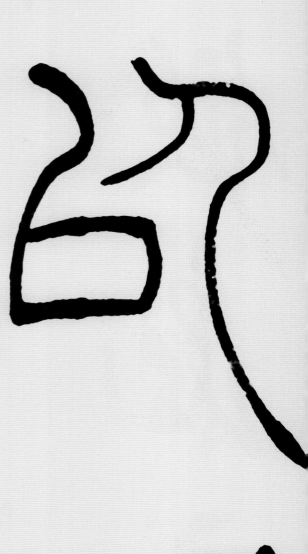

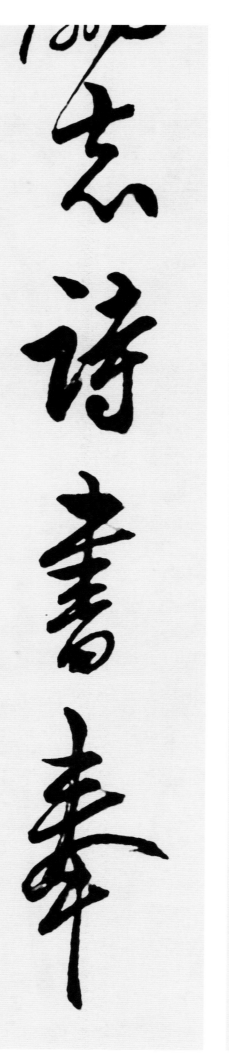
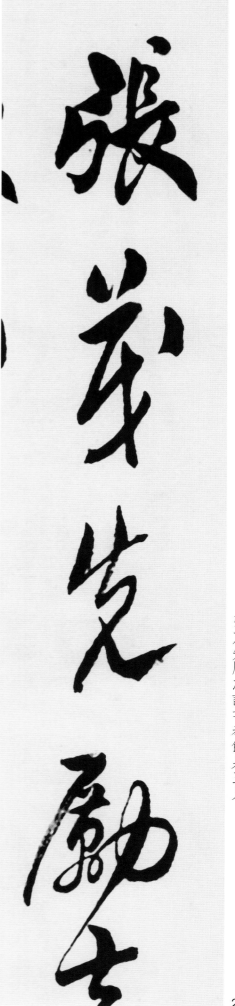

張茂先勵志詩書奉飲泉三兄

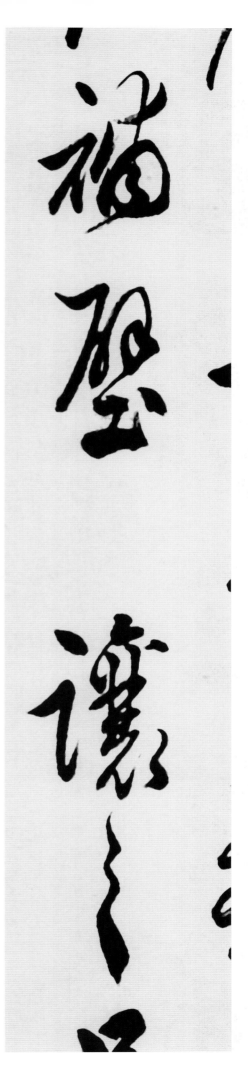

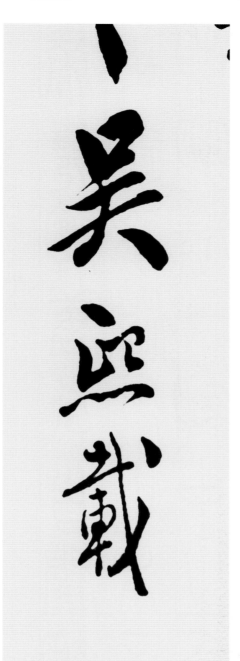

補壁　讓之吳熙載

承壽陶黃氏眷聞執中業爰後

世誼學淵靈業未承彝尚氏

帥卯精一執中業皆白人也幃

庶謐也幃微幃精幃一兒執庶

中又帙壽所未巢也

仲祥二兄屬臨完白山人
萧謙之

承堯陶唐氏首

帝堯陶唐氏首

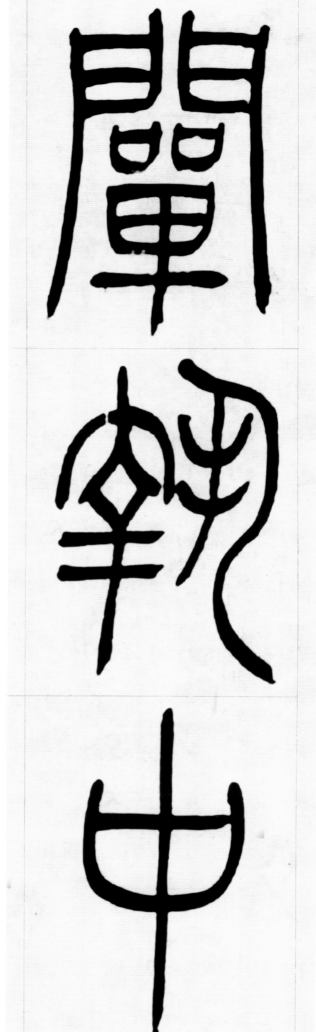

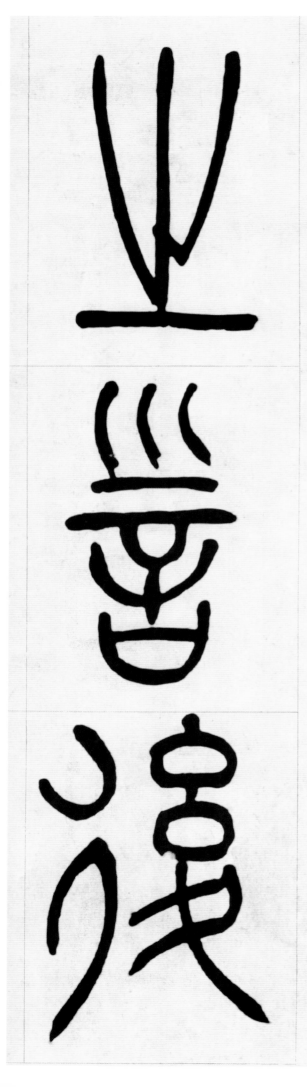

世道學淵源之

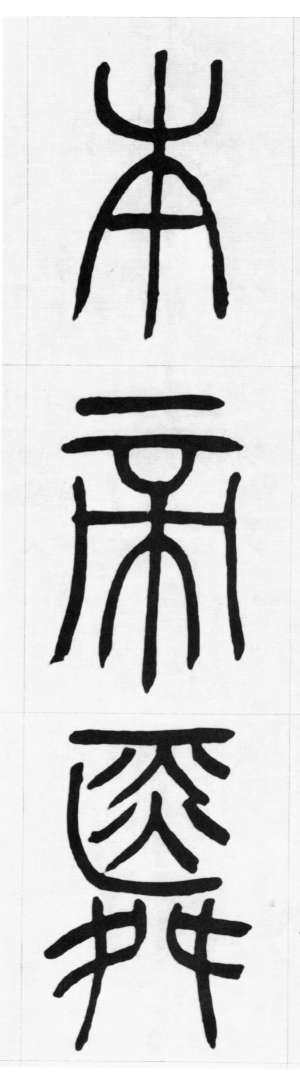

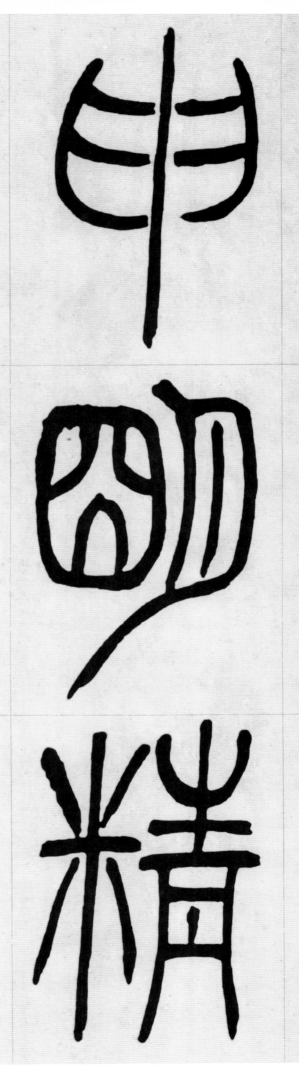

一

報

中

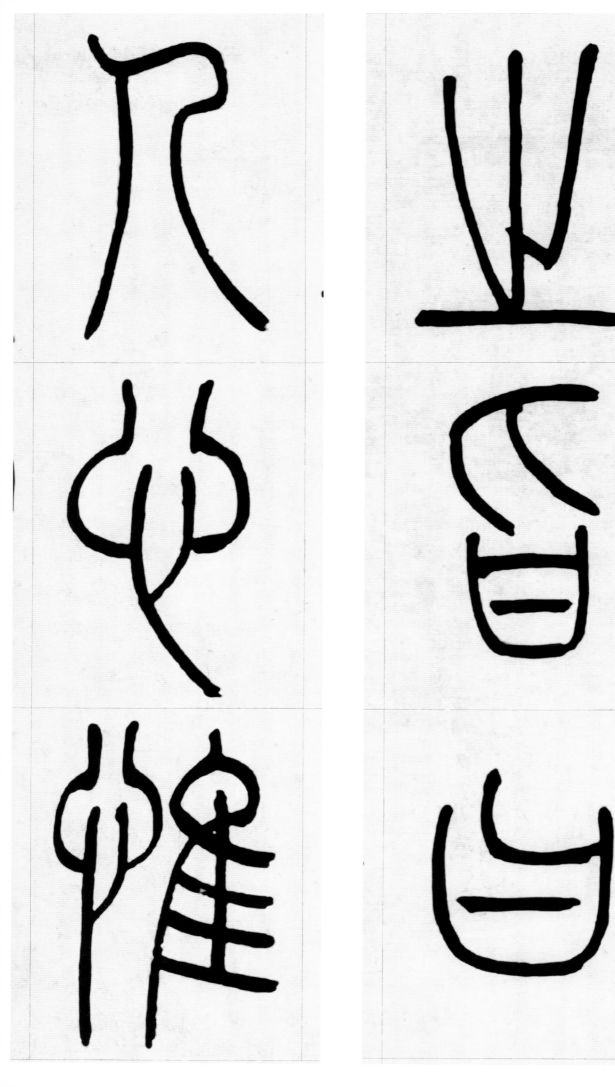

危道心惟微惟

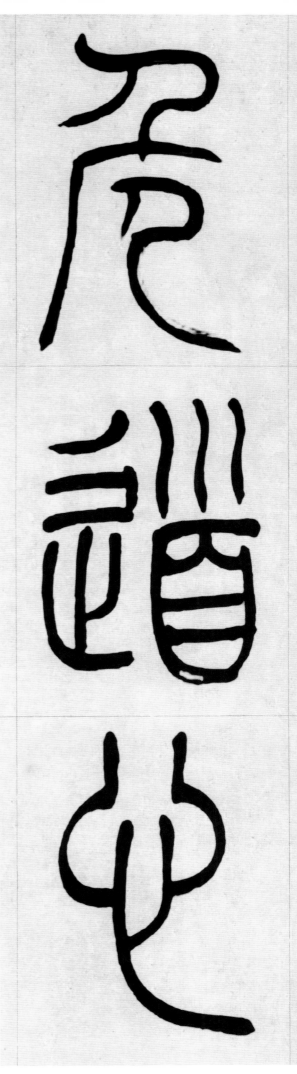

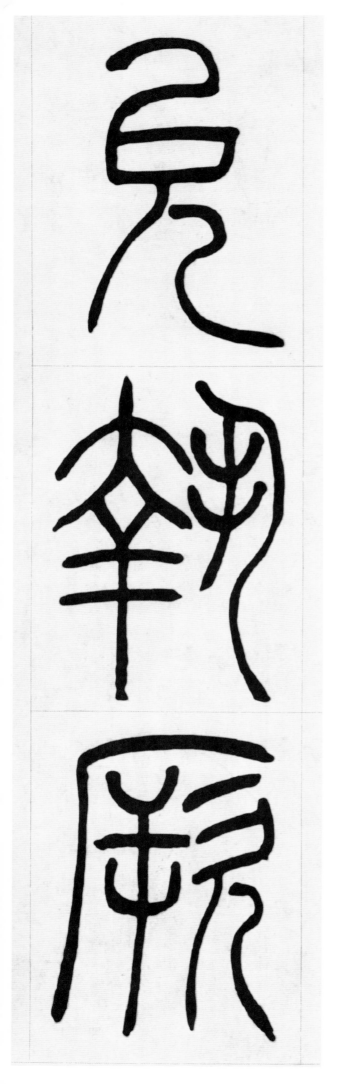
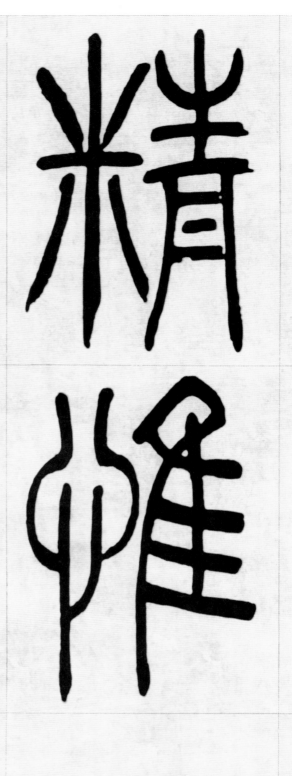

中又發堯所未

二兄屬臨完白山人

弟讓之

發也

仲祥

發也　仲祥二兄屬臨完白山人　弟讓之

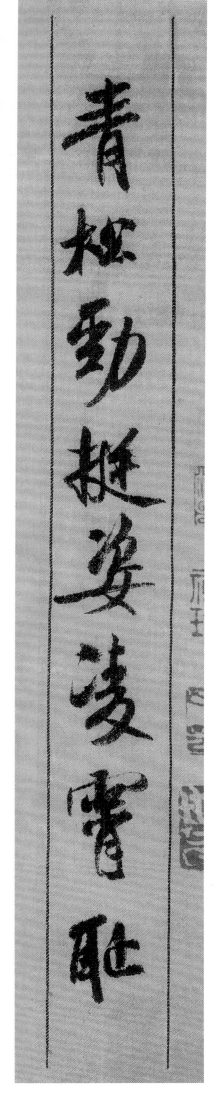

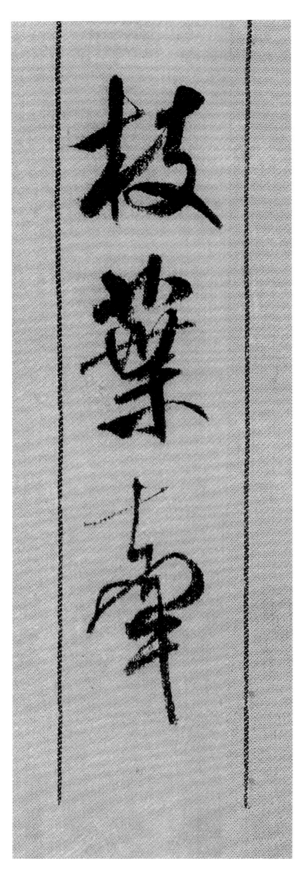 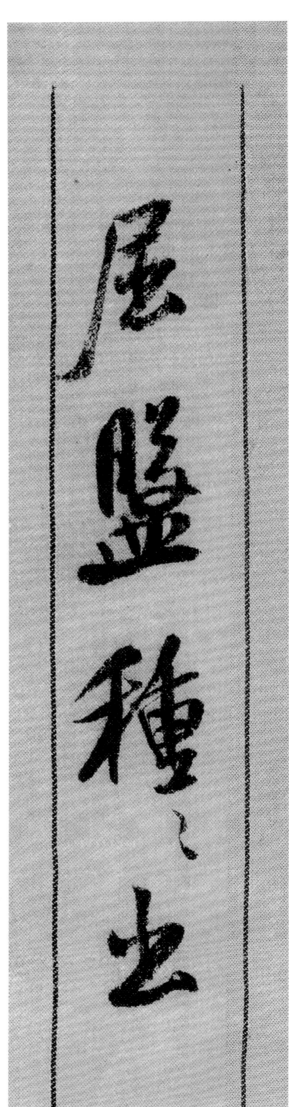 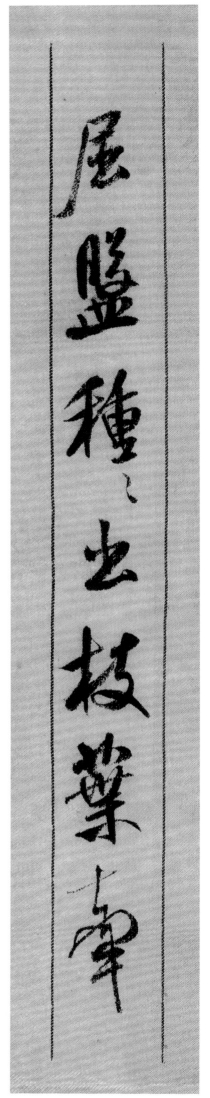

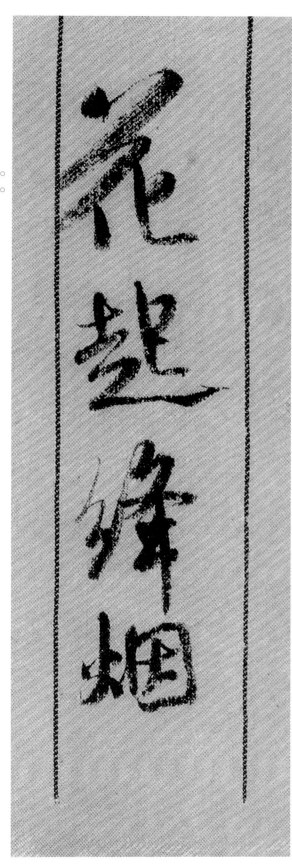

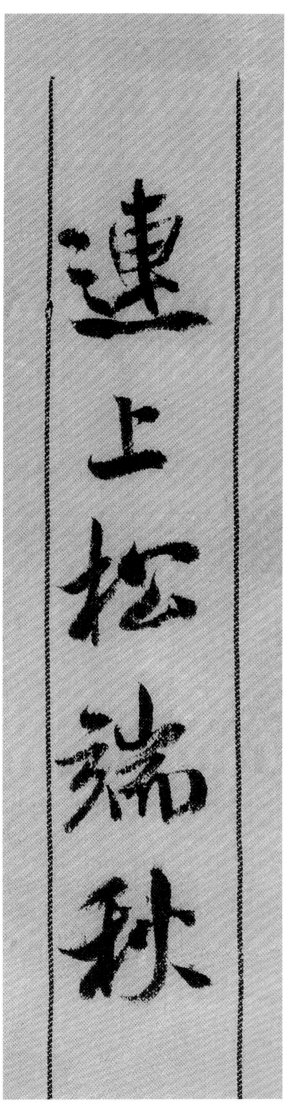

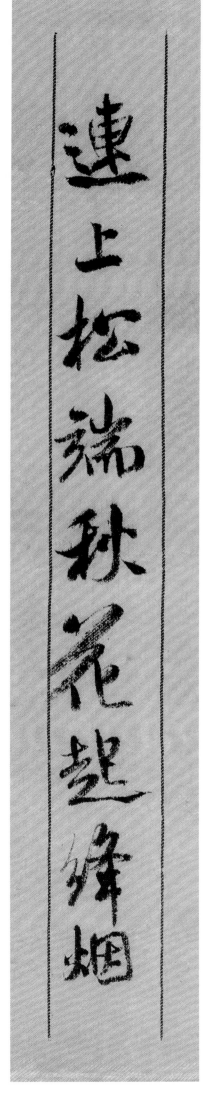

绛烟：红色的烟霞。

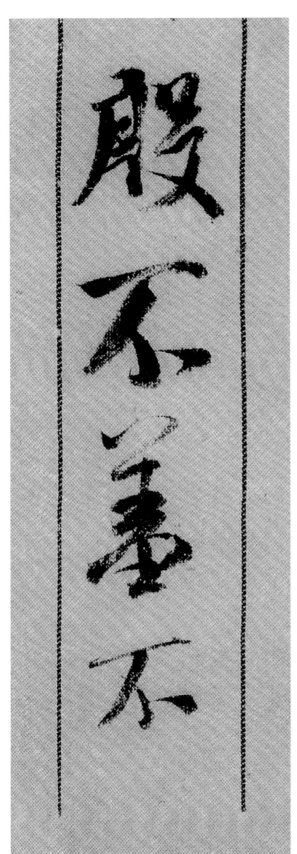

自立，
舒光射九丸。
柏见

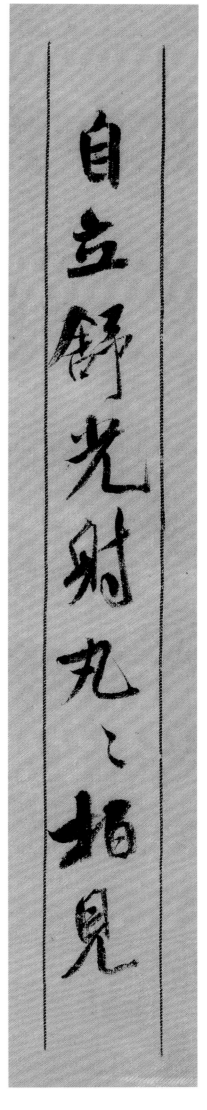

舒光：耀眼的光芒。

自立，舒光射九

九

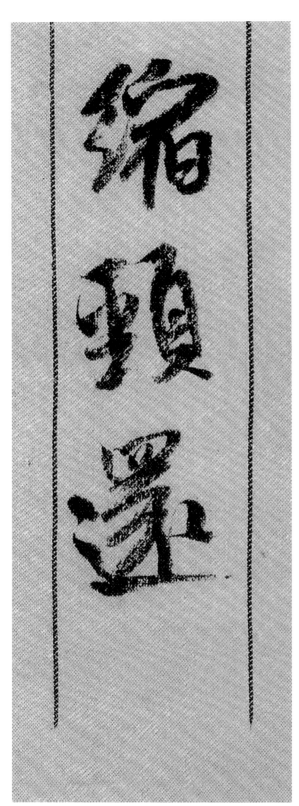

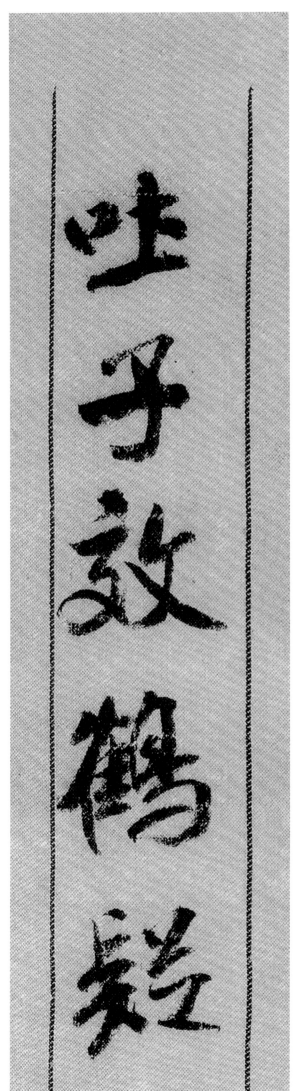

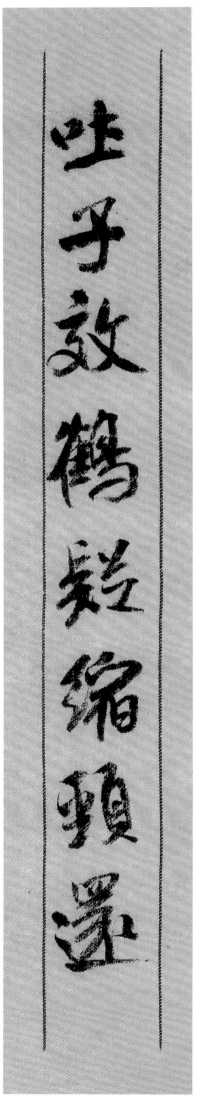

吐子效，鹤疑缩颈还。

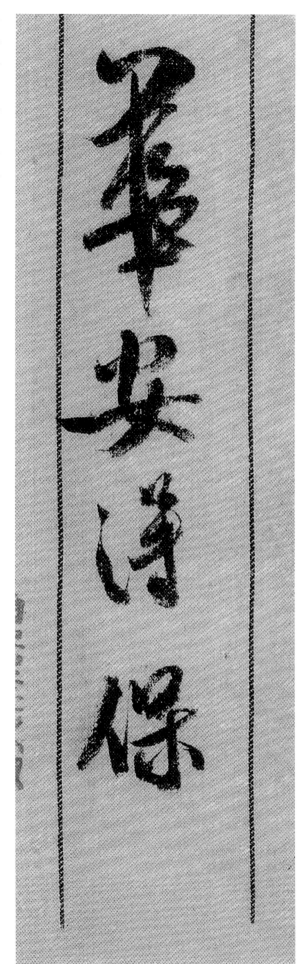

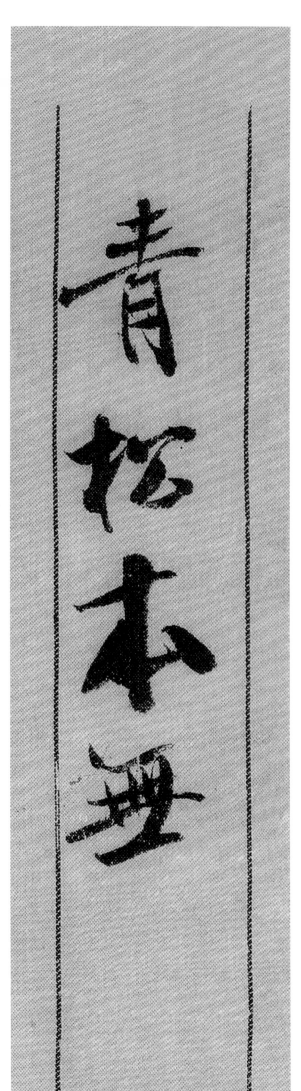

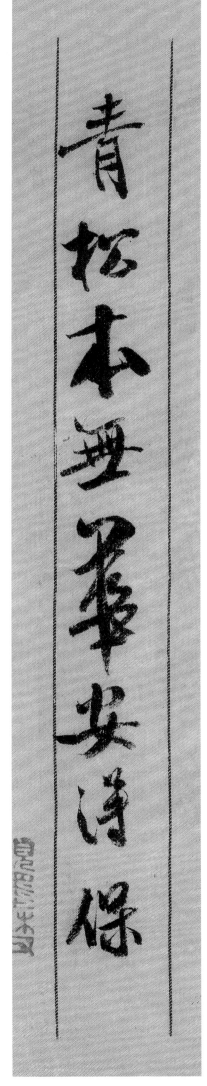

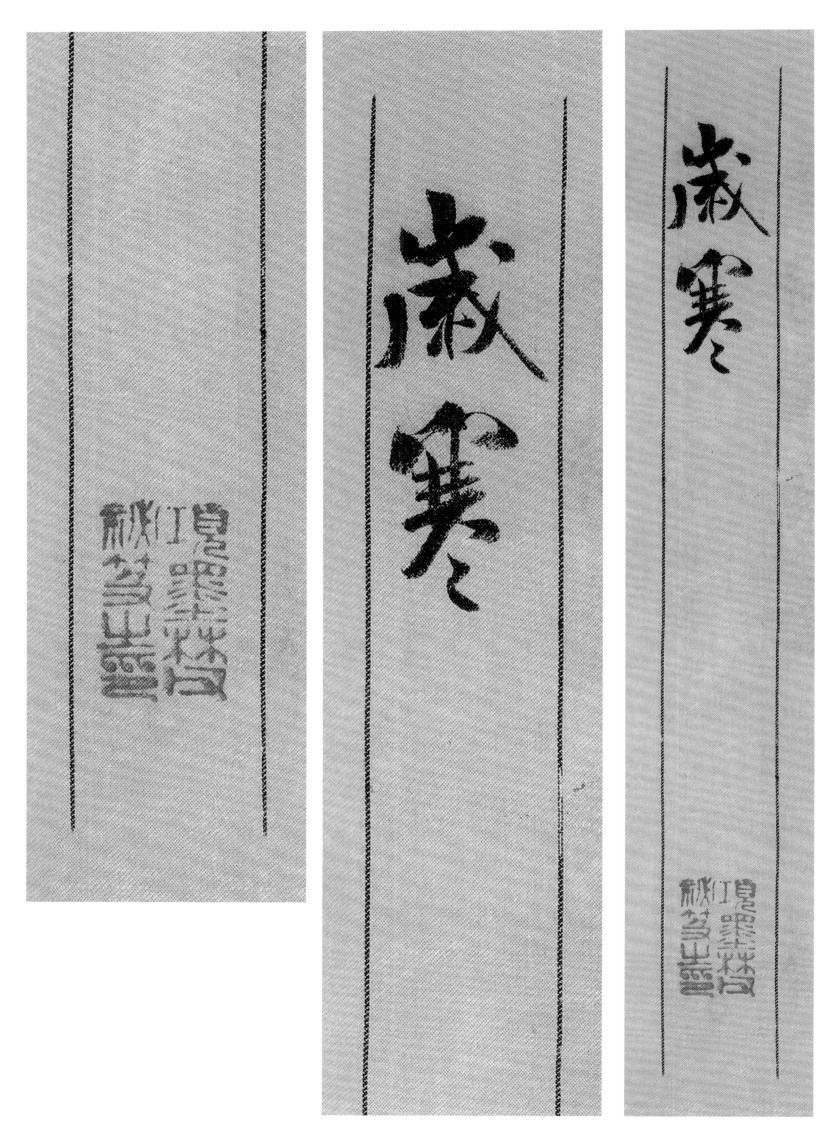

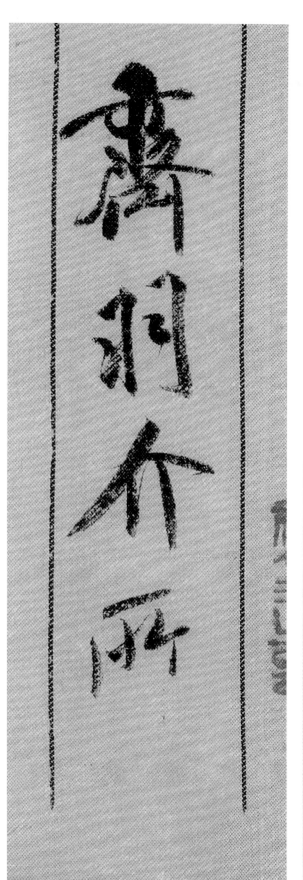 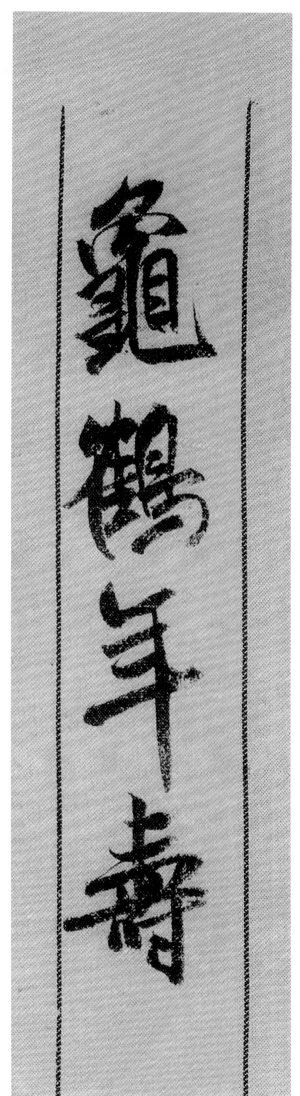 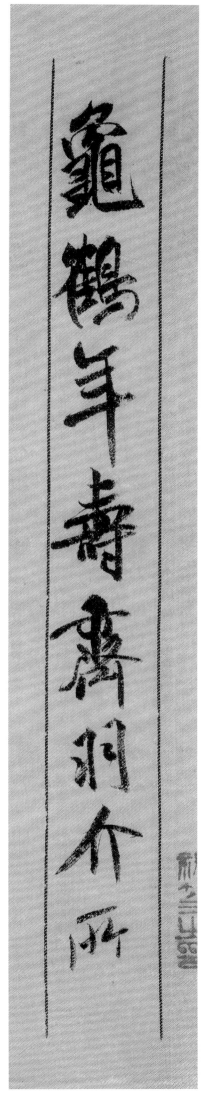

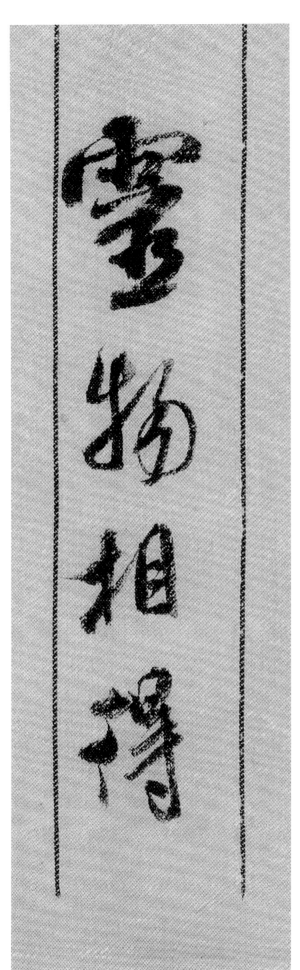

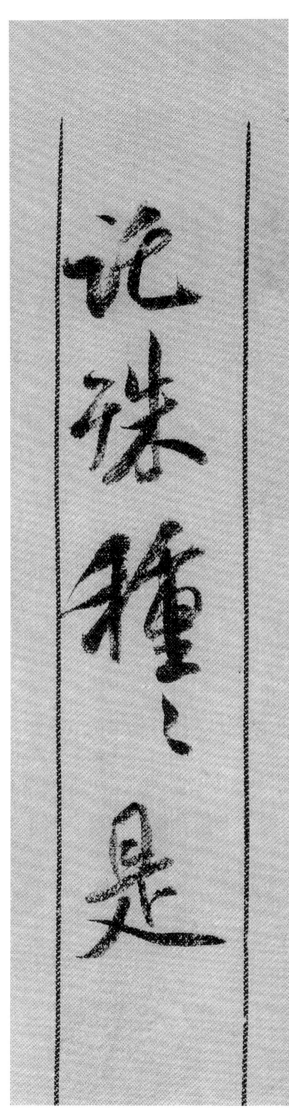

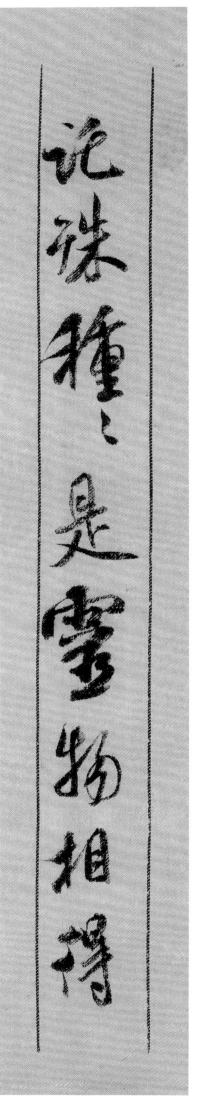

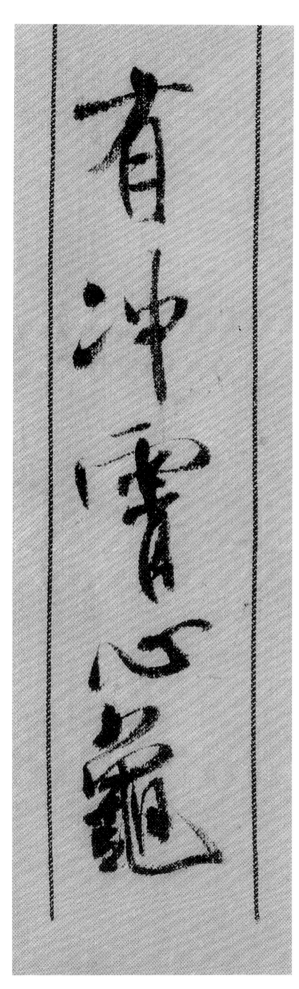

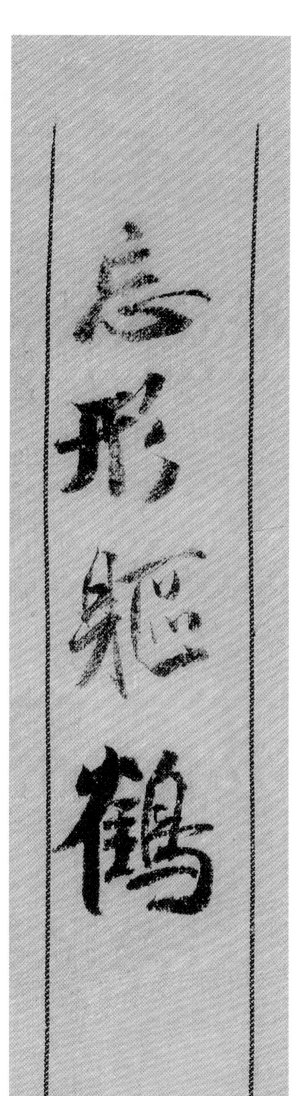

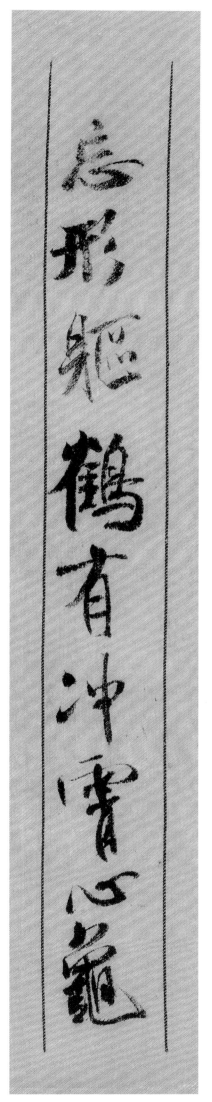

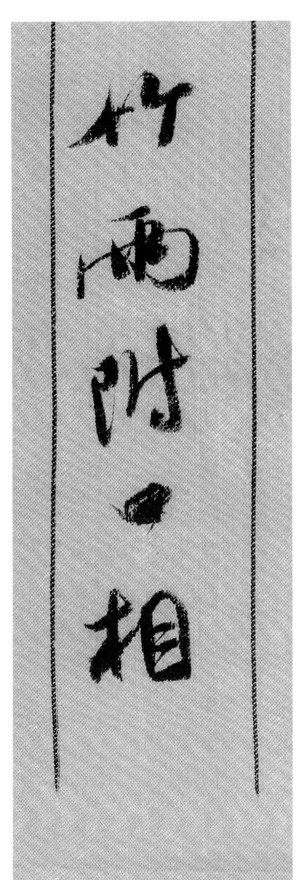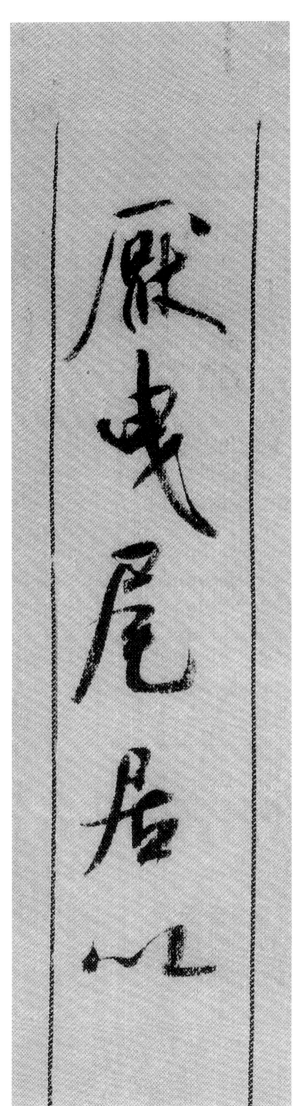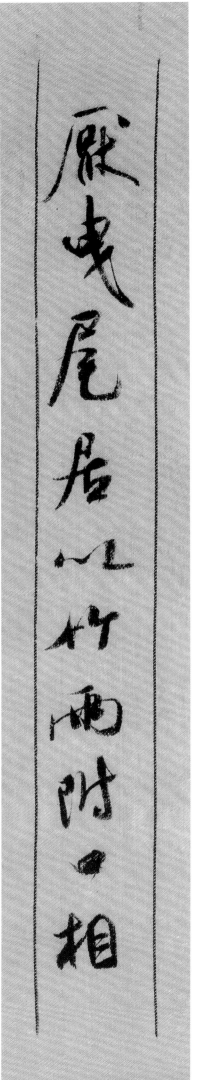

厌曳尾居。以竹两附口，相

一六

将上云衢。报汝慎勿语，

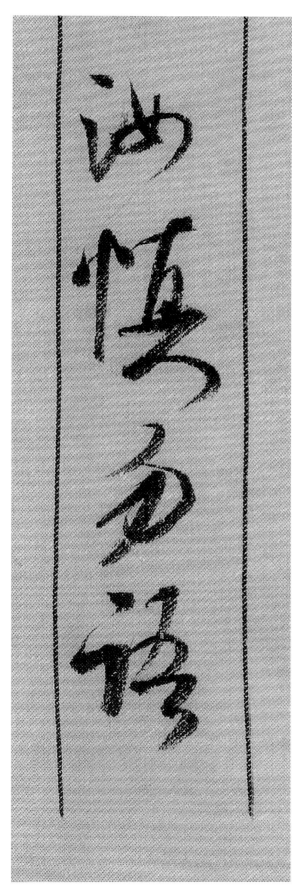 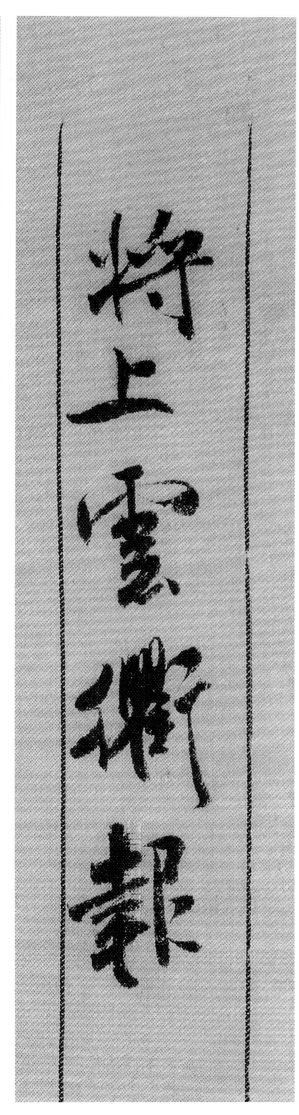 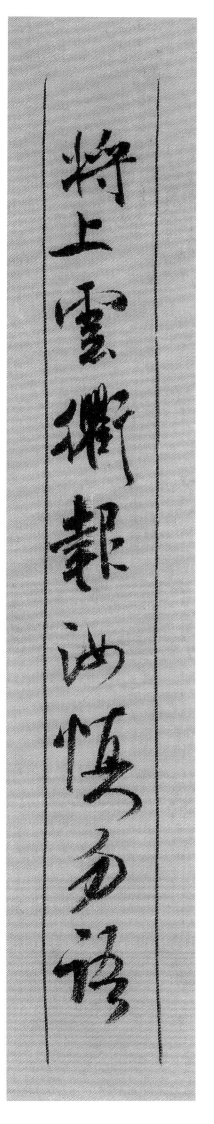

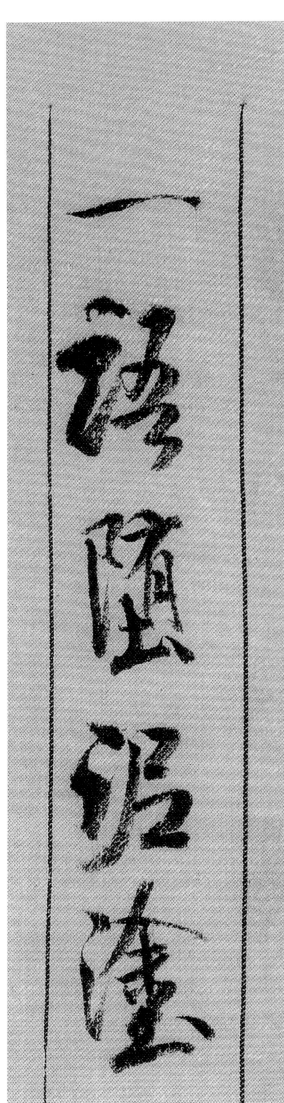

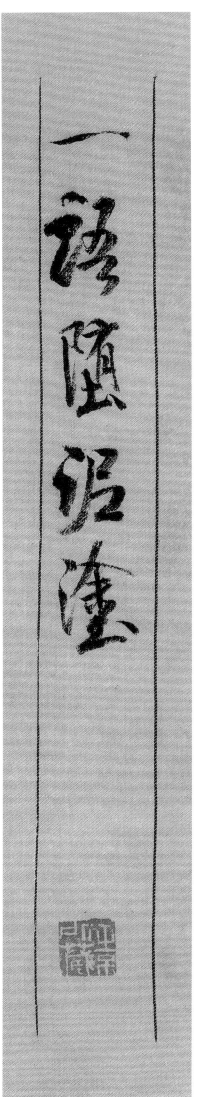

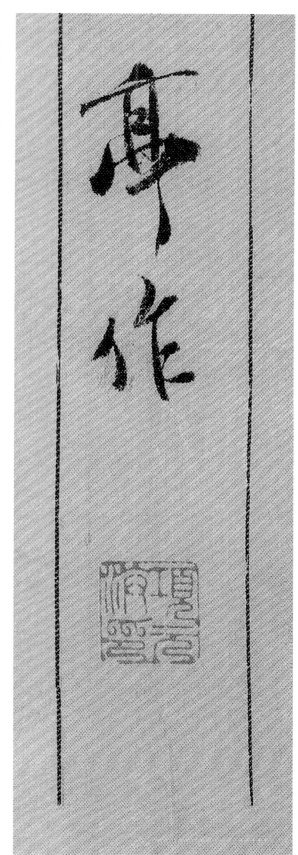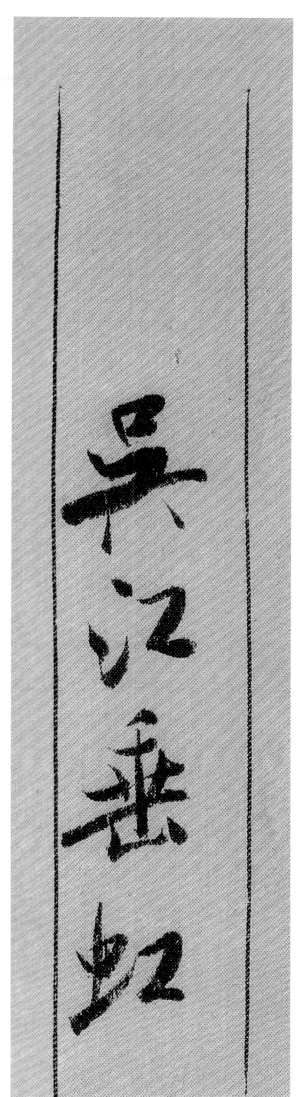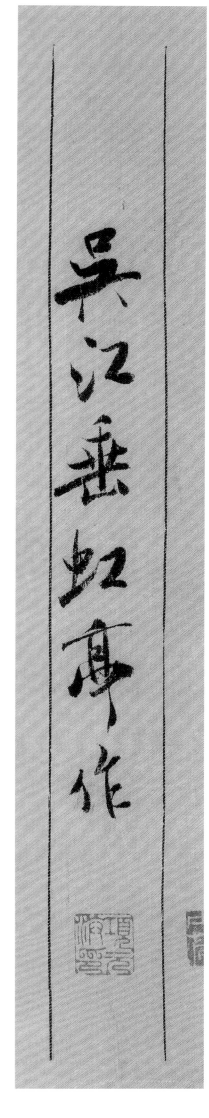

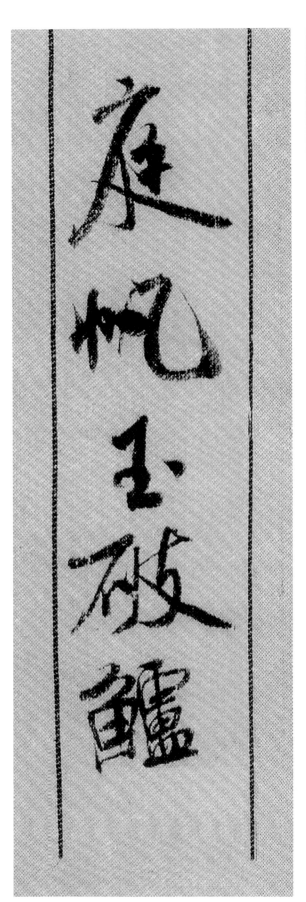

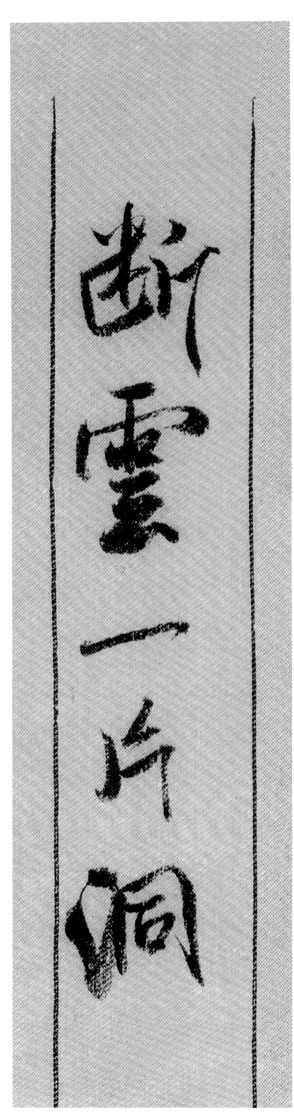

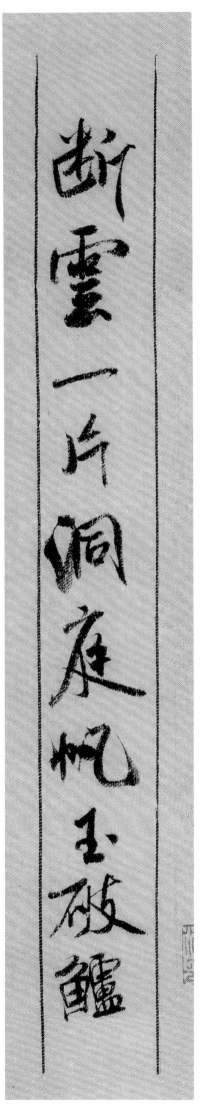

断云一片洞庭帆，玉破鲈

断云一片洞庭帆，玉破鲈三〇

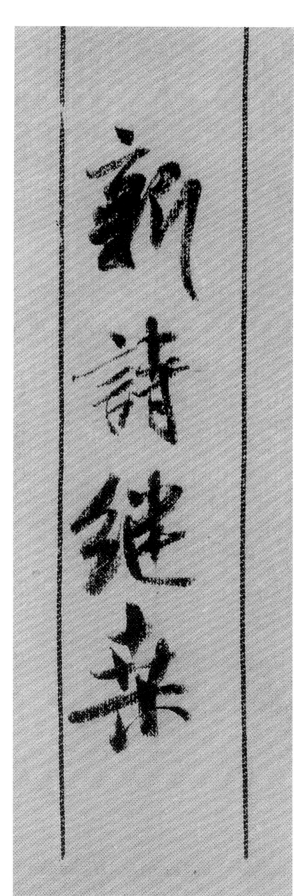

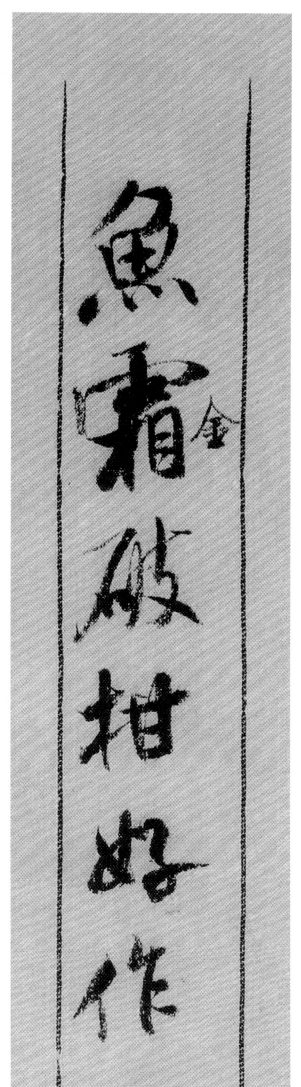

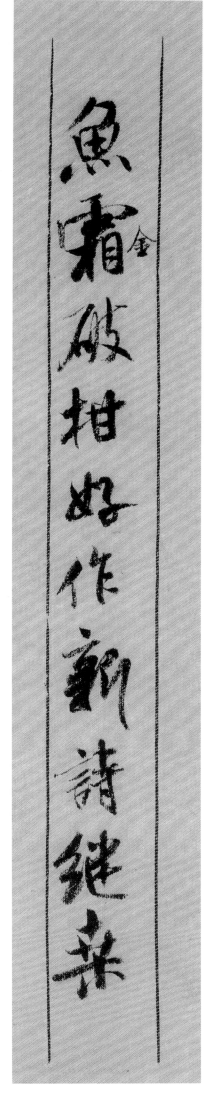

鱼霜金破柑。 好作新诗继桑

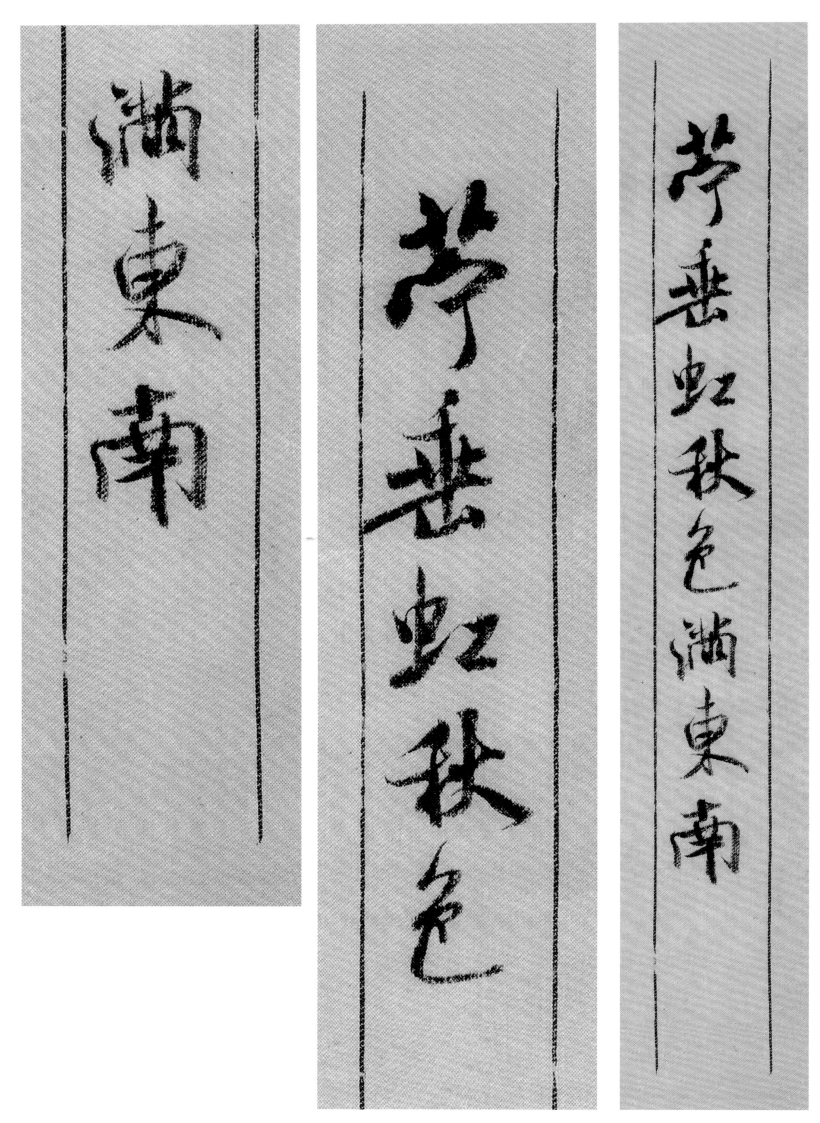

苎，垂虹秋色满东南。

苎垂虹秋色满东南

五三

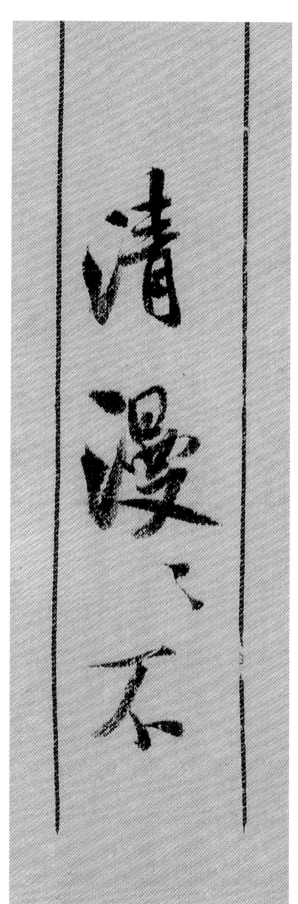

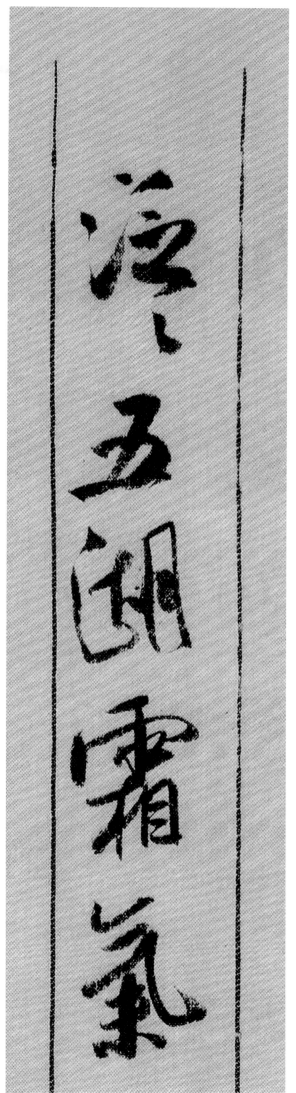

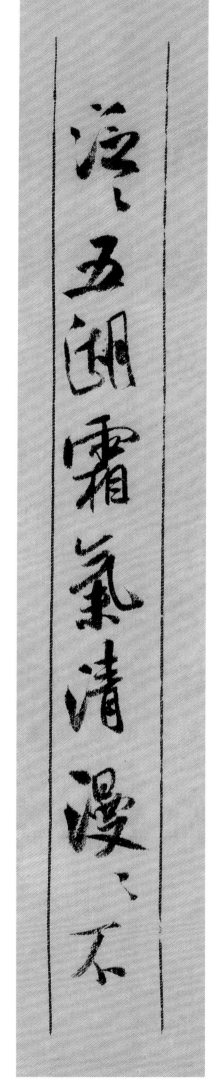

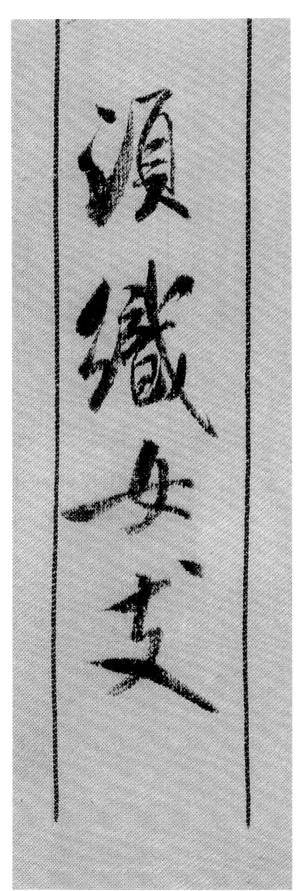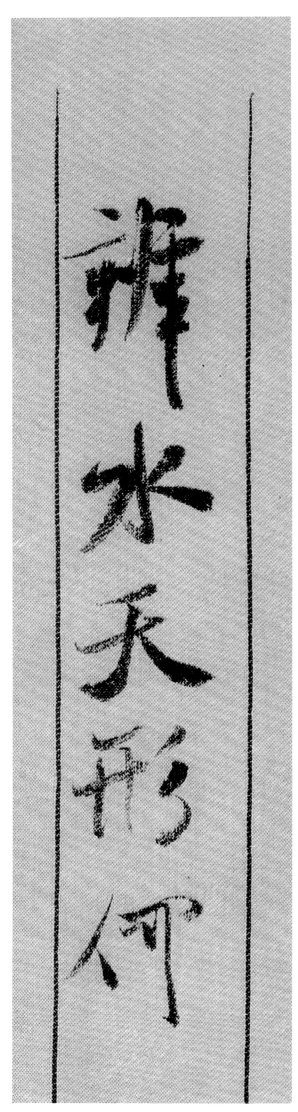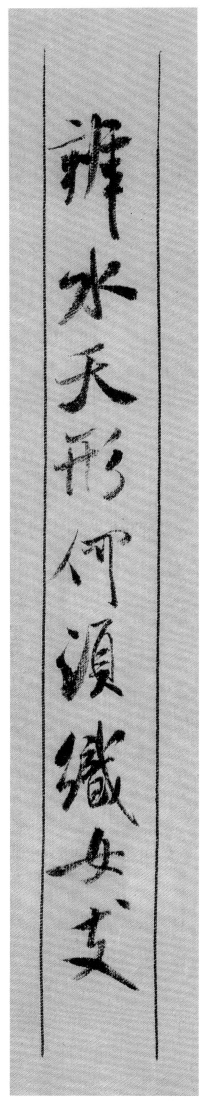

机石，且戏常娥称客星。

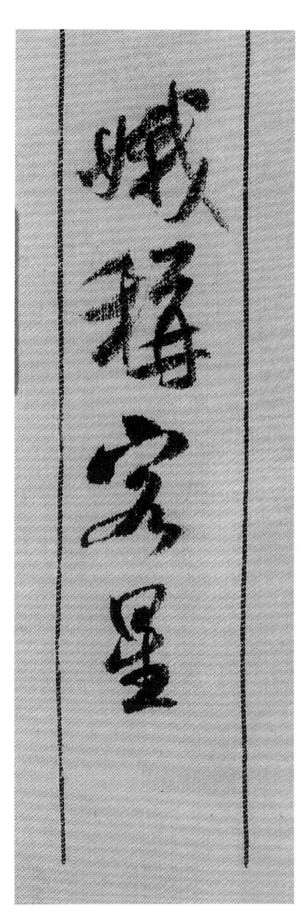

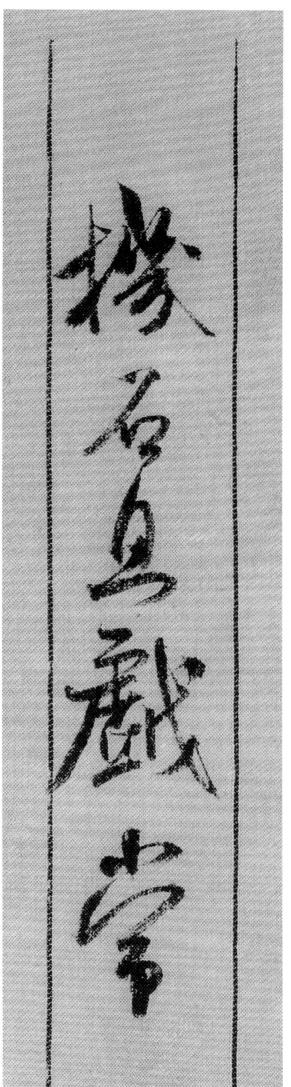

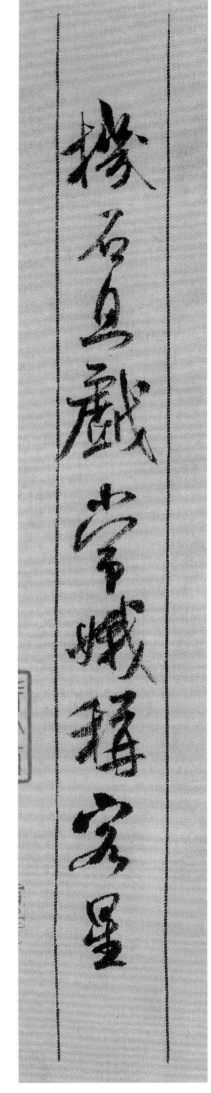

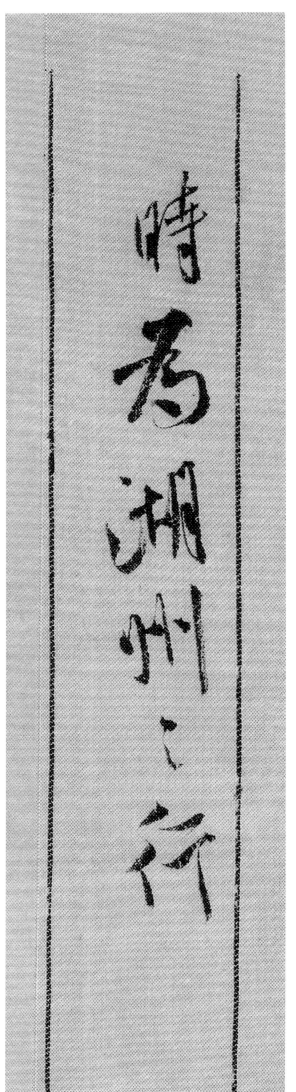

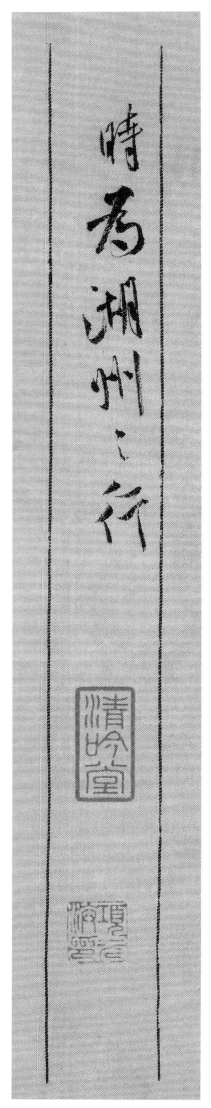

时为湖州之行

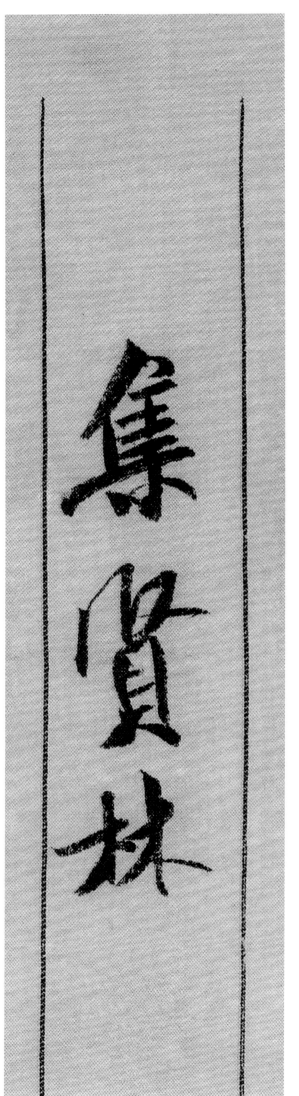

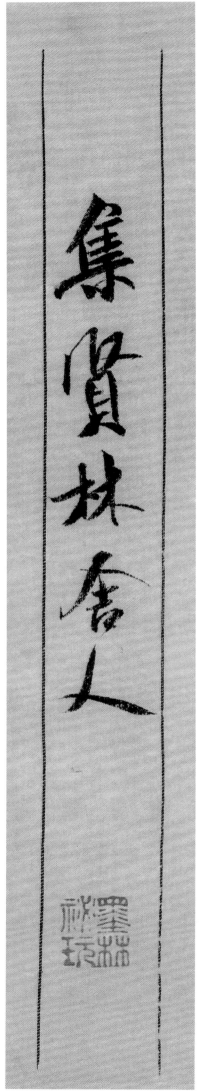

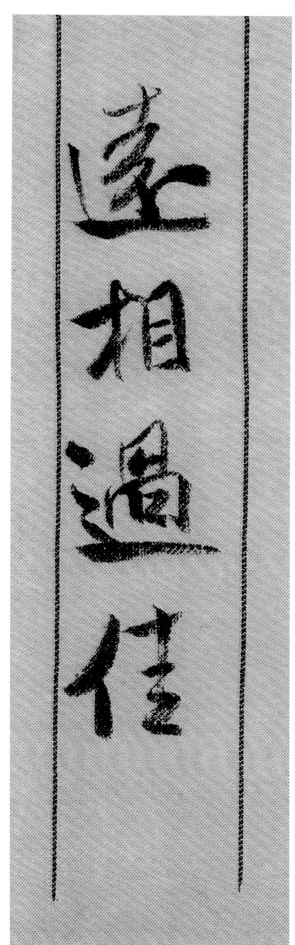

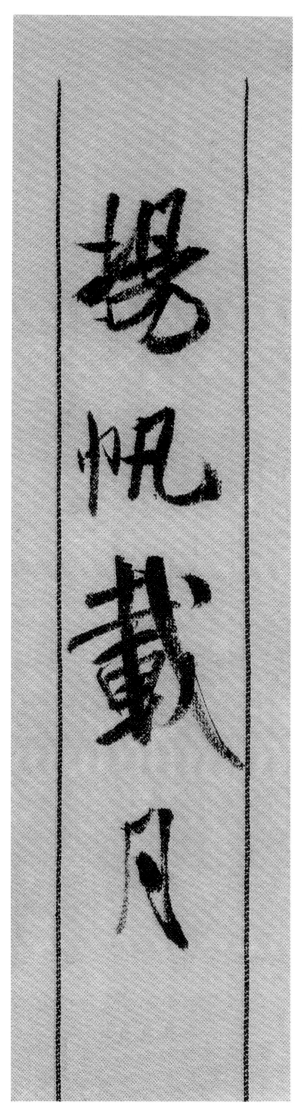

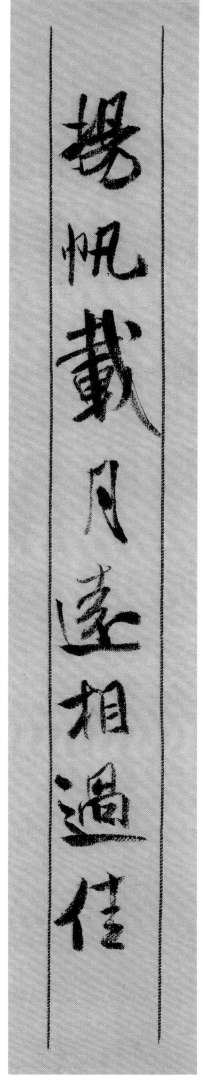

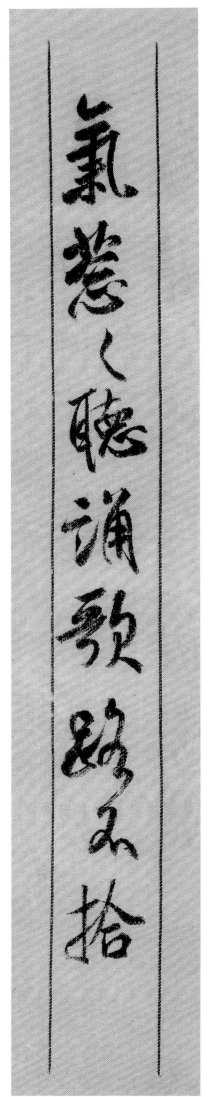

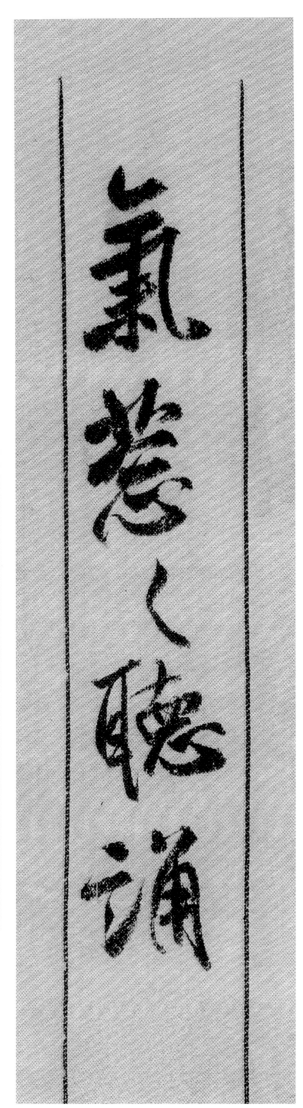

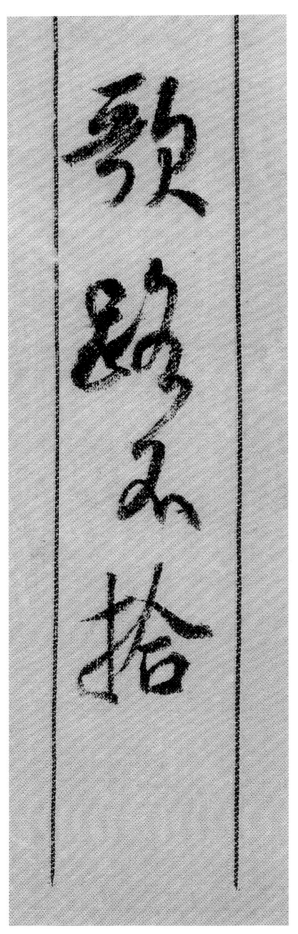

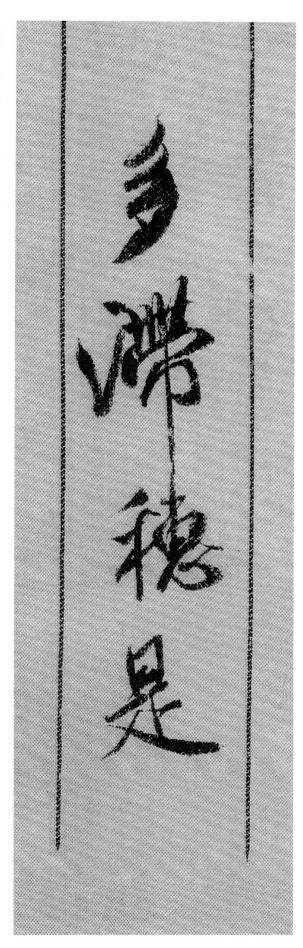

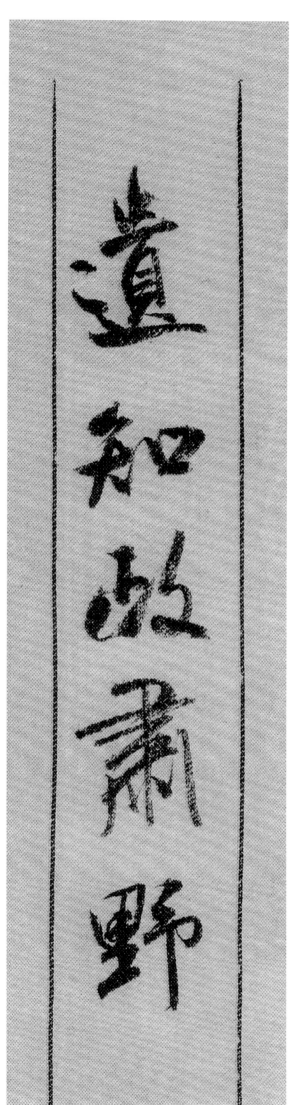

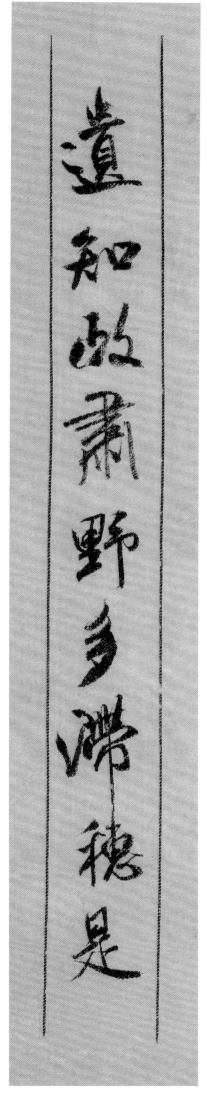

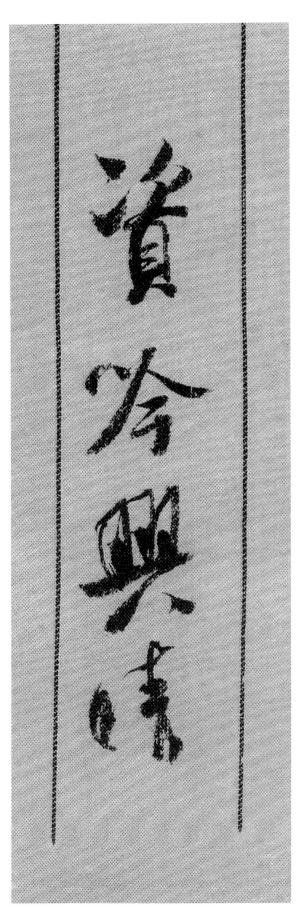

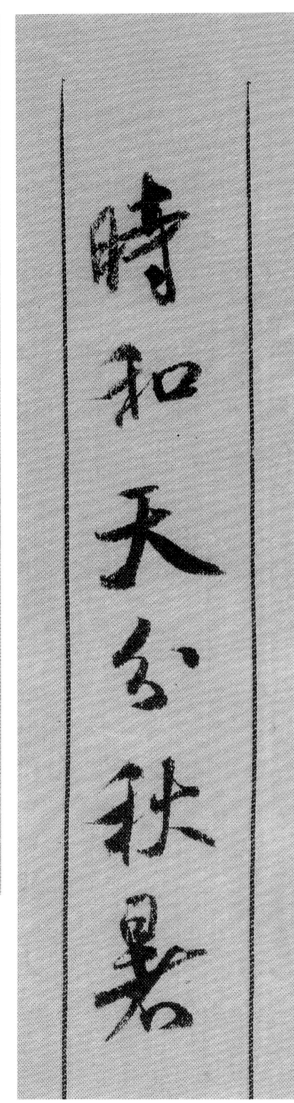

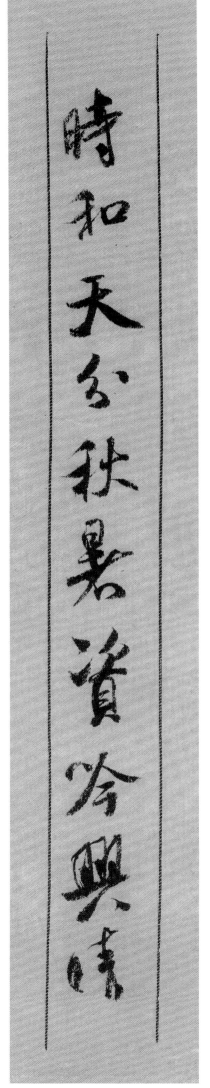

時和。天分秋暑资吟兴，晴

时和。天分秋暑资吟兴，晴

三二

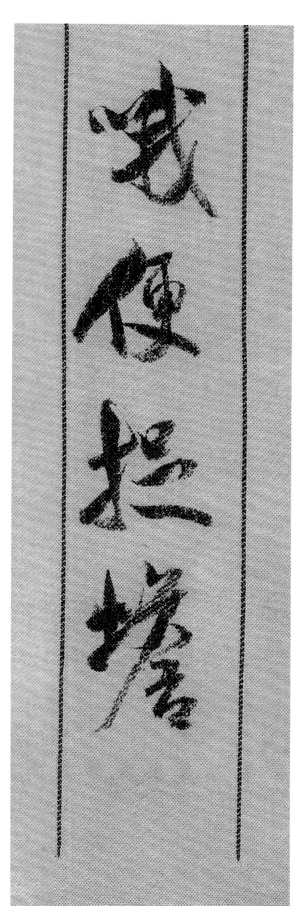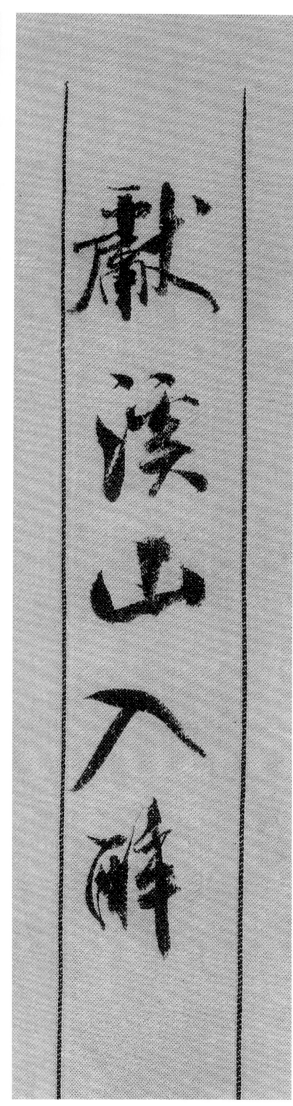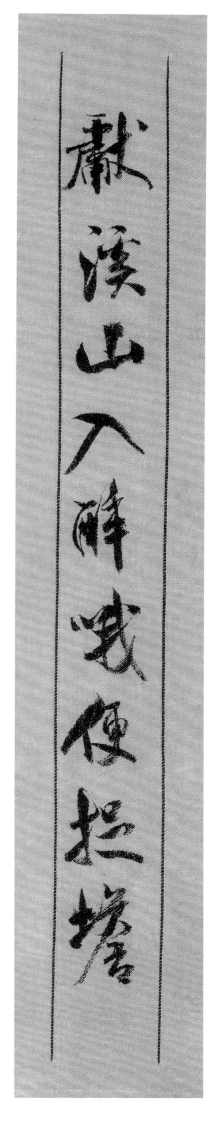

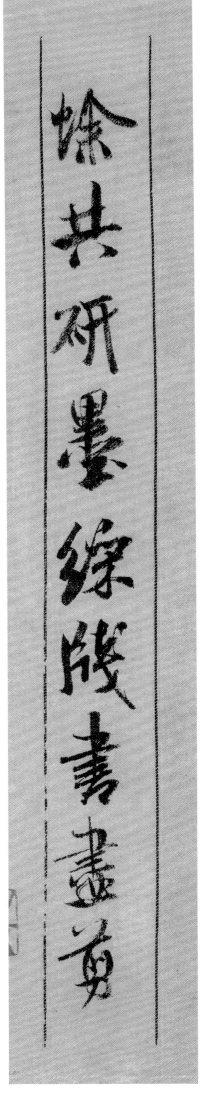

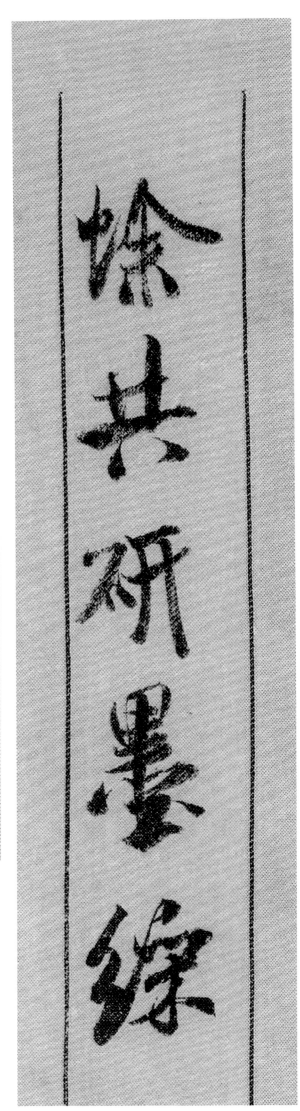

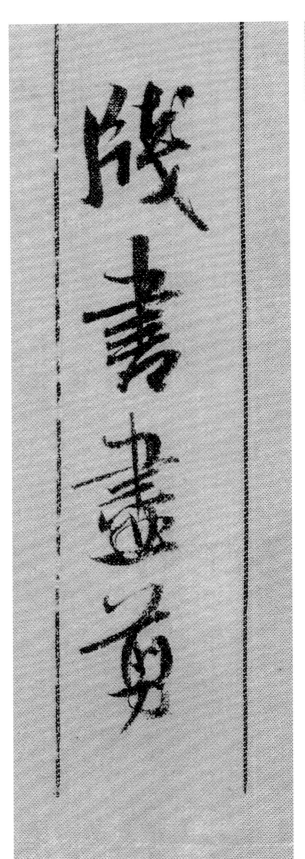

江波。

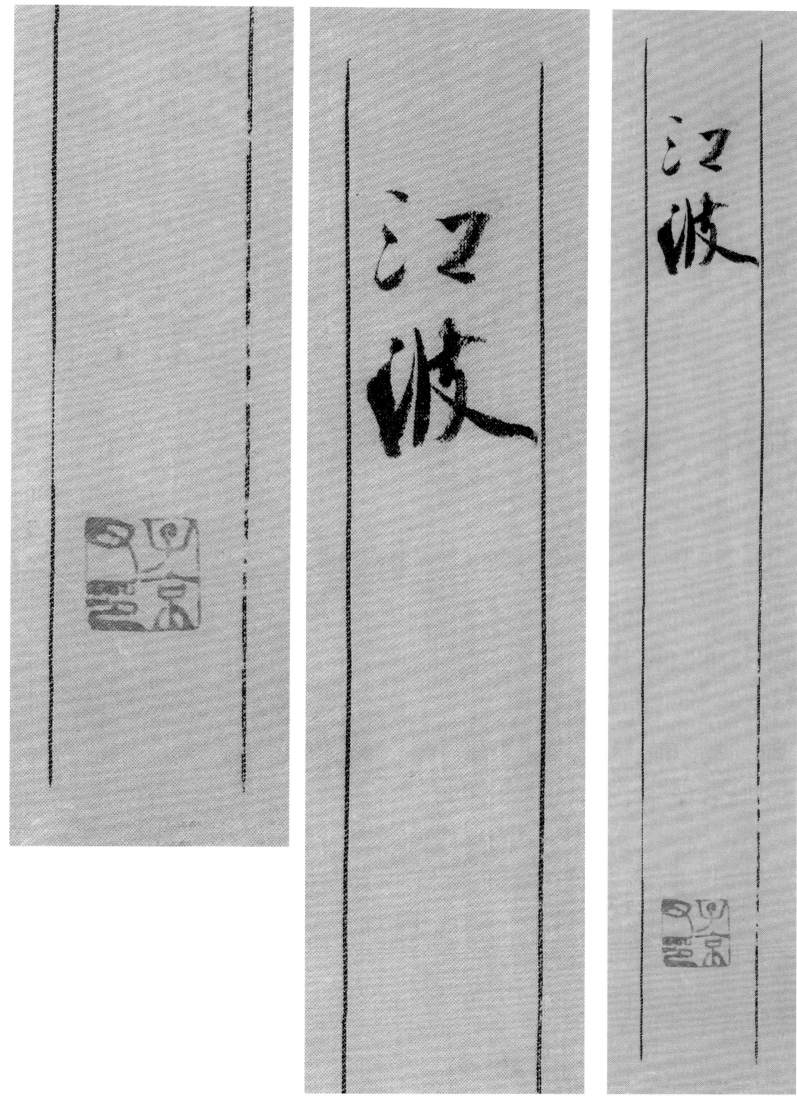

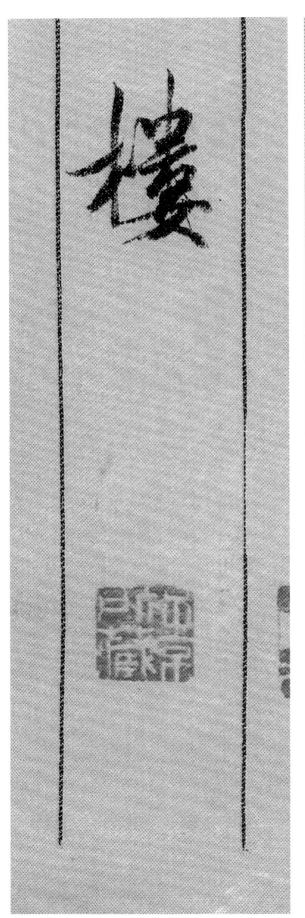
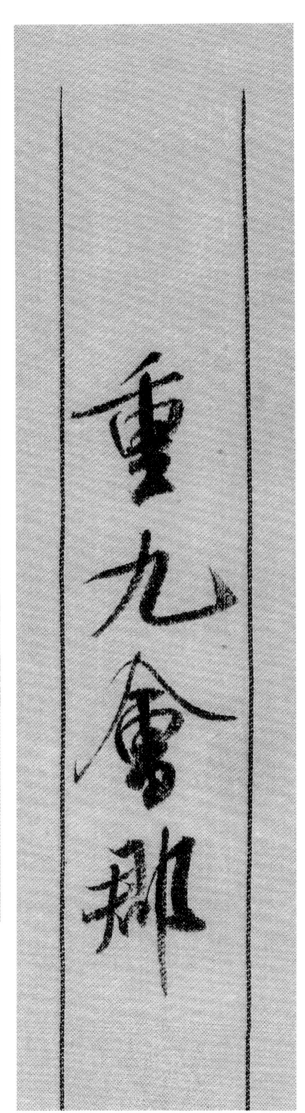
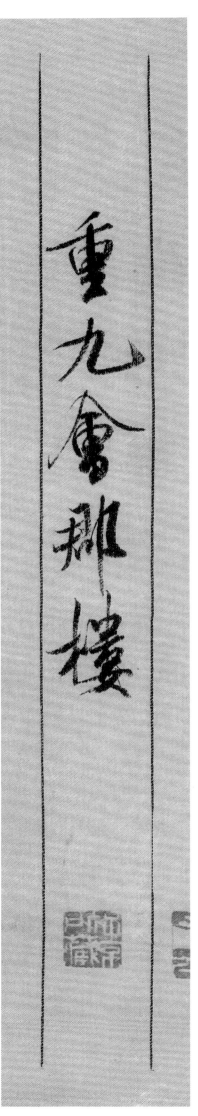

山清气爽九秋天，黄菊

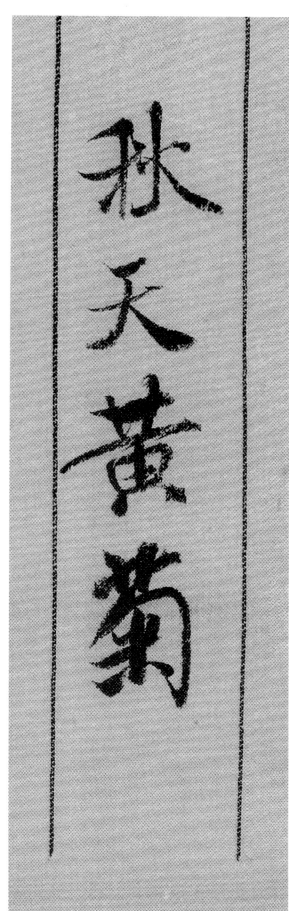

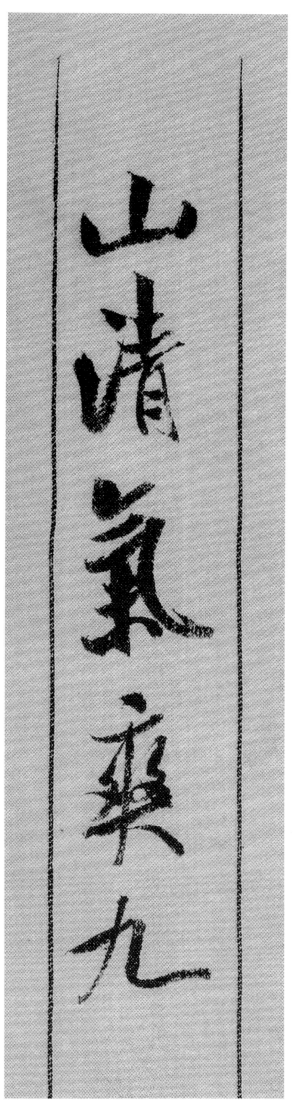

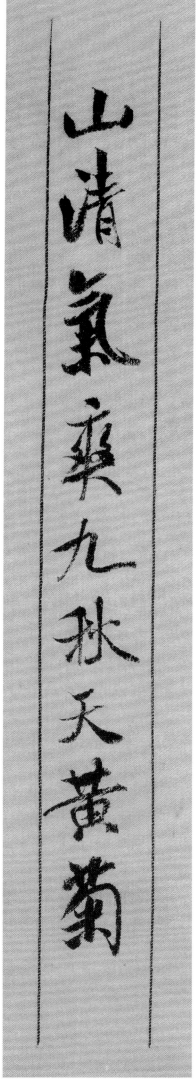

三七

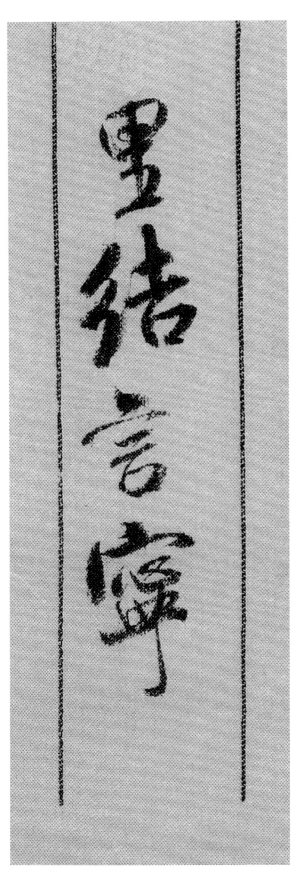

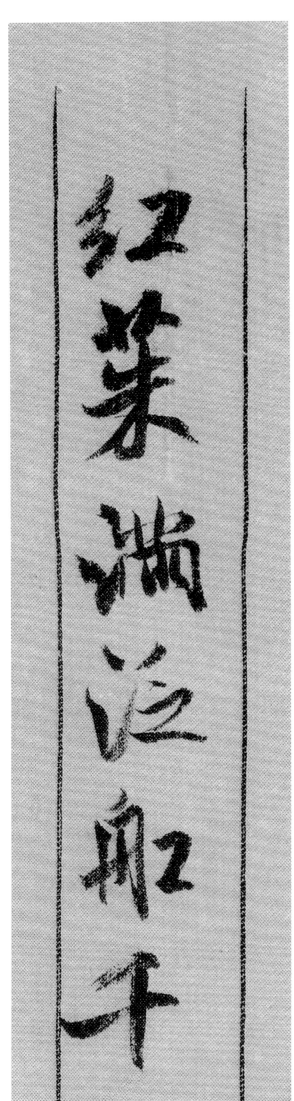

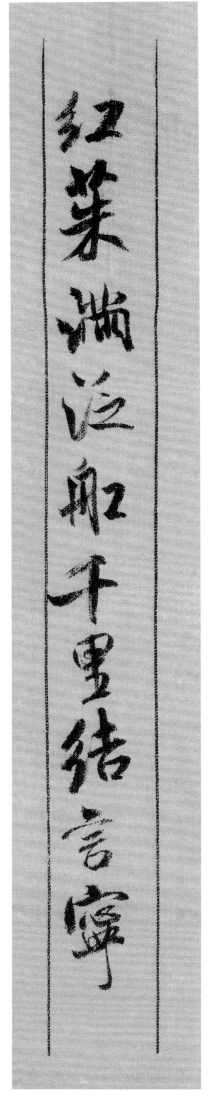

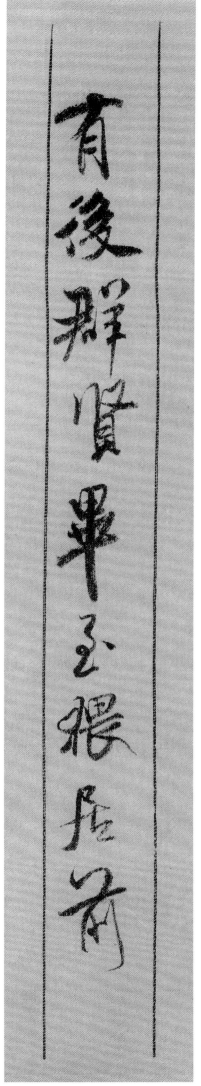

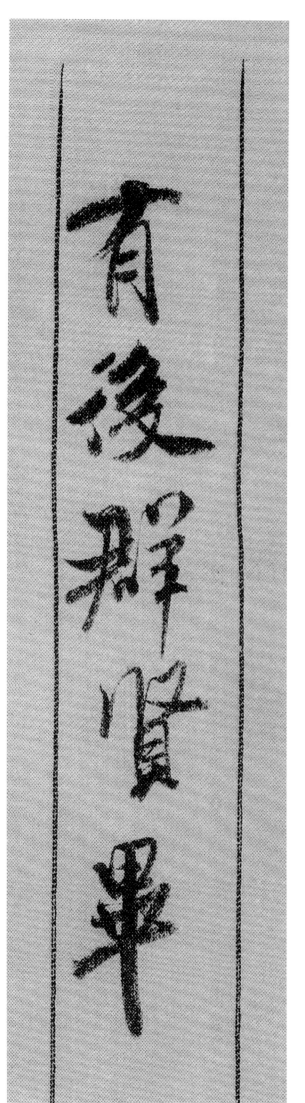

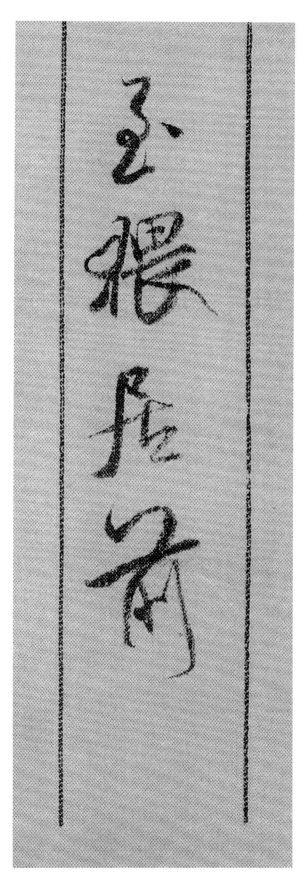

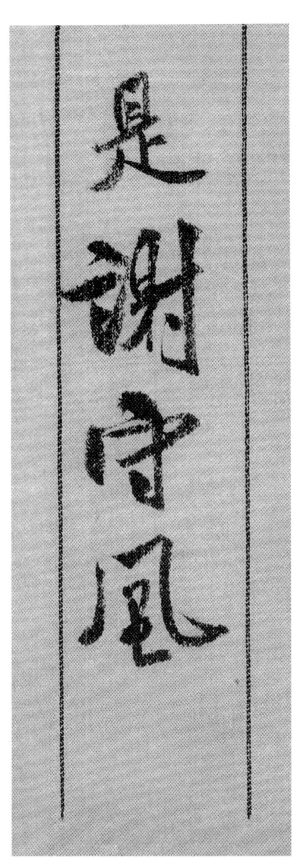

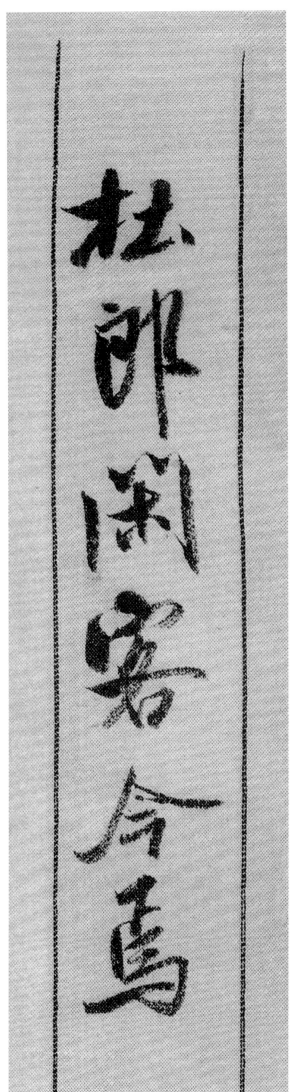

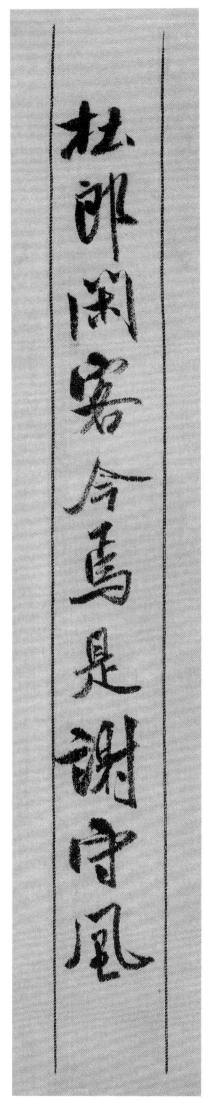

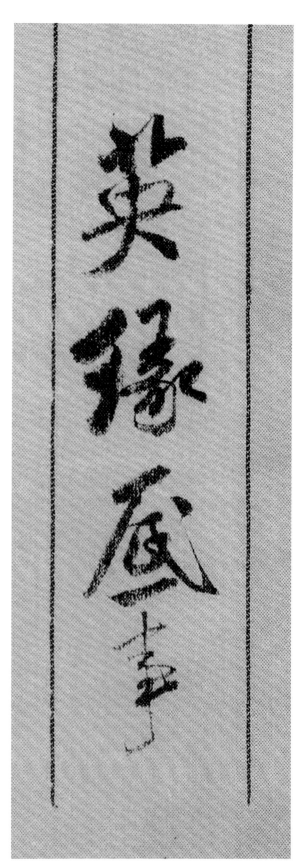

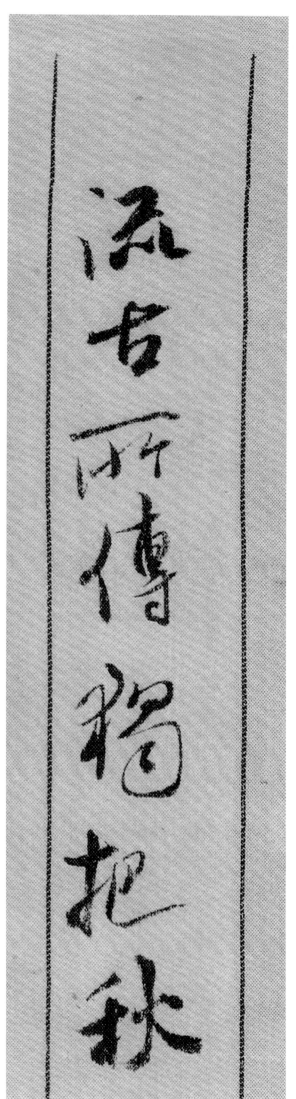

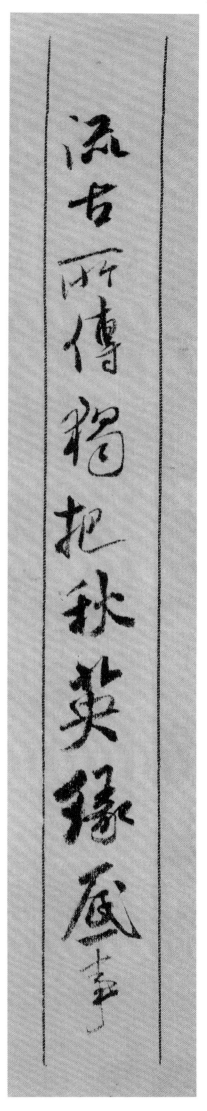

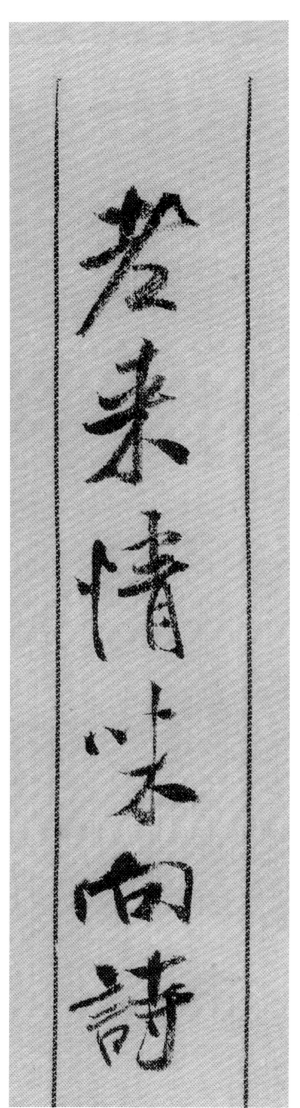

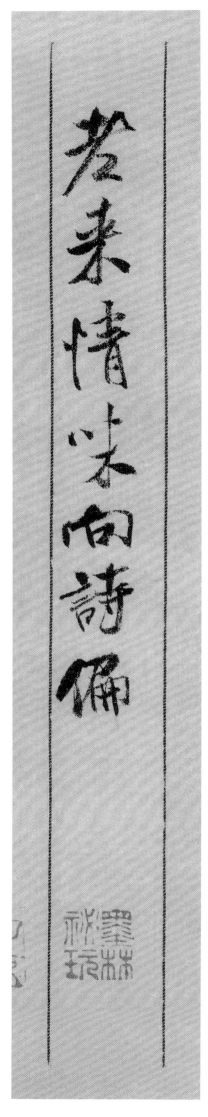

老来情味向诗偏

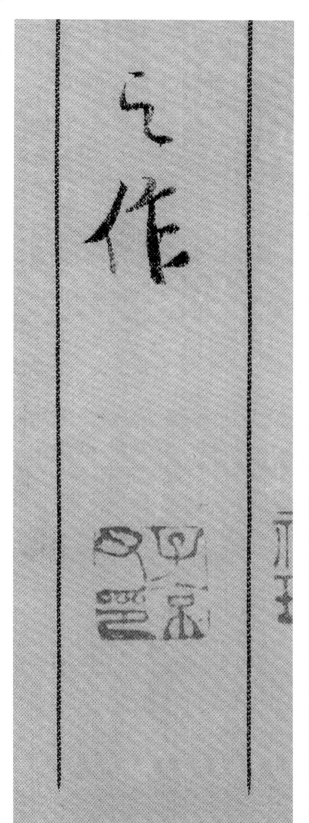

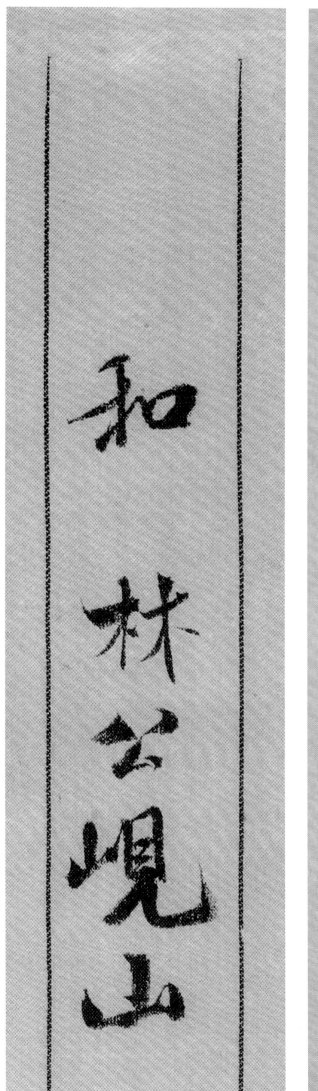

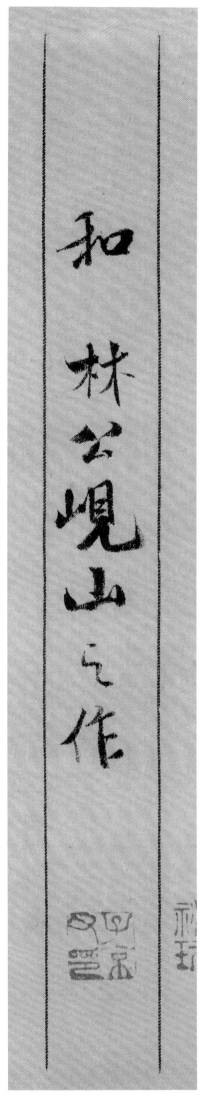

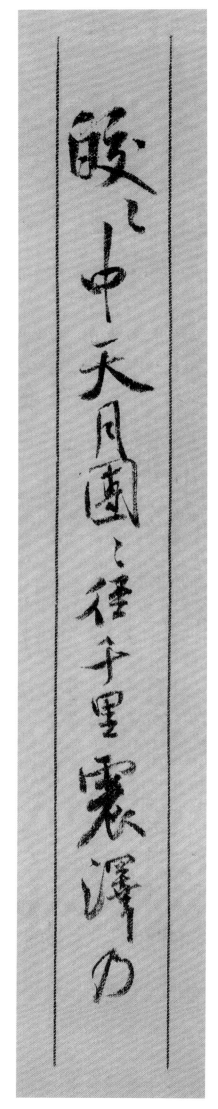

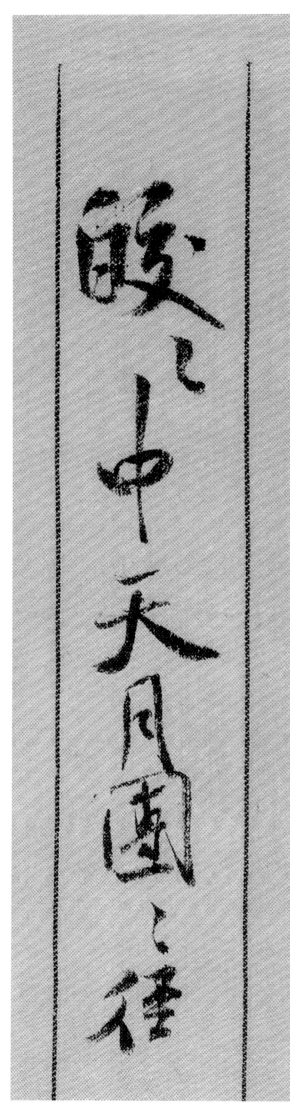

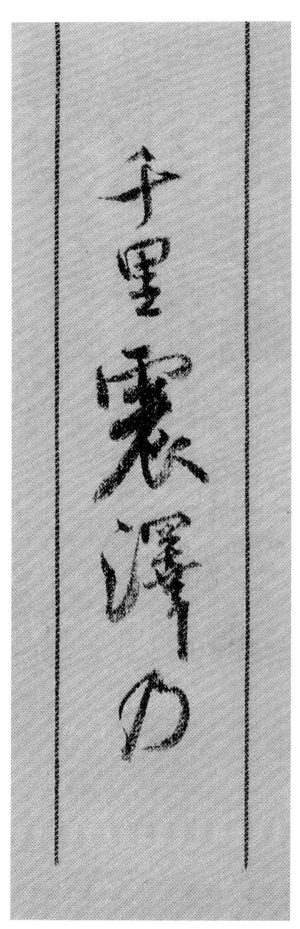

一水，所占已过二。娑罗即岘山，谬云

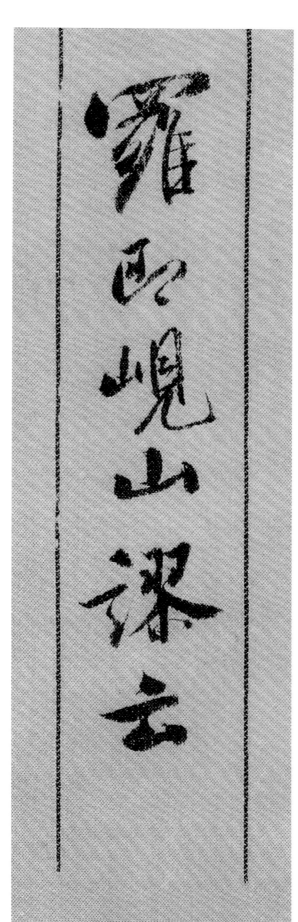

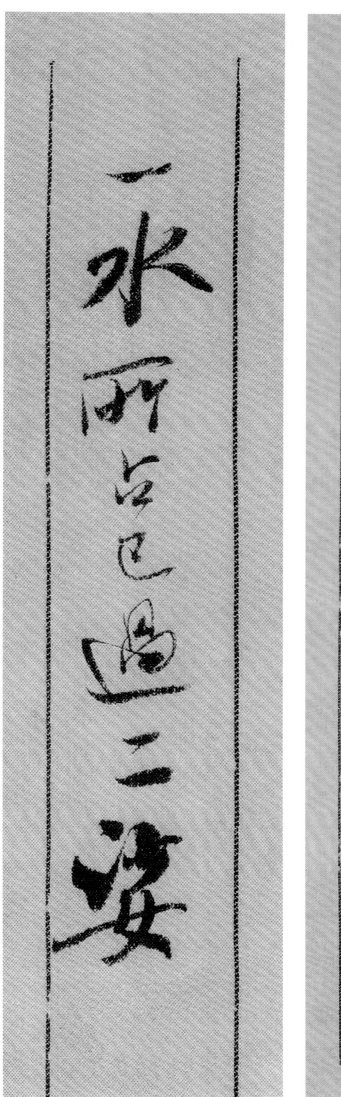

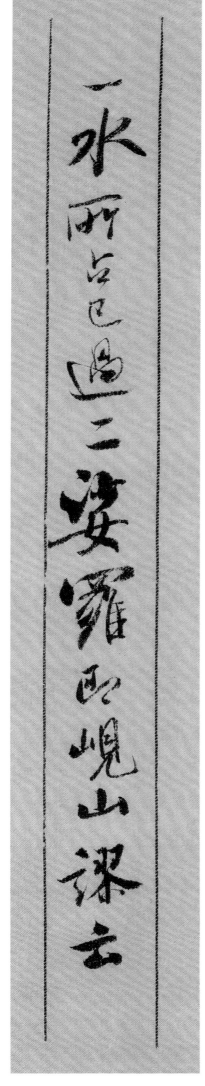

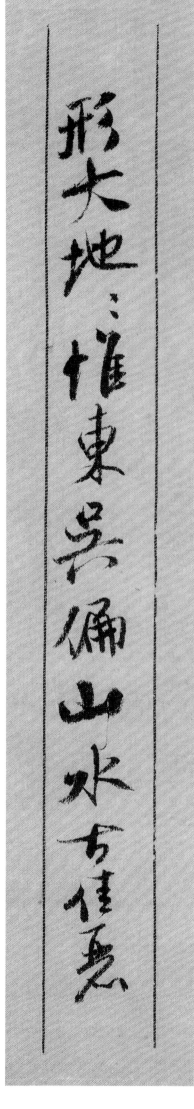

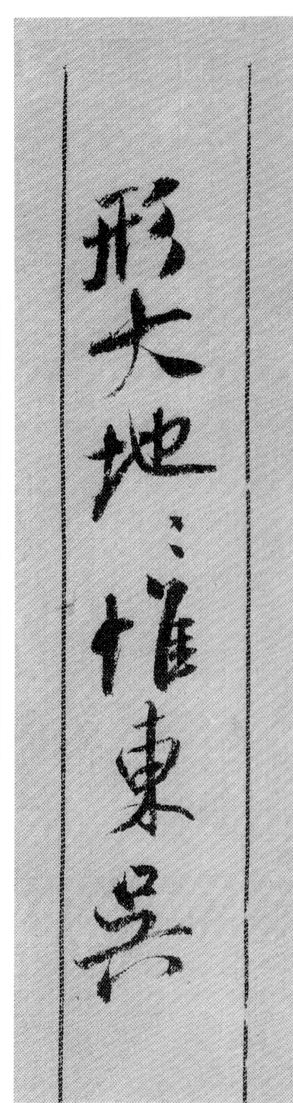

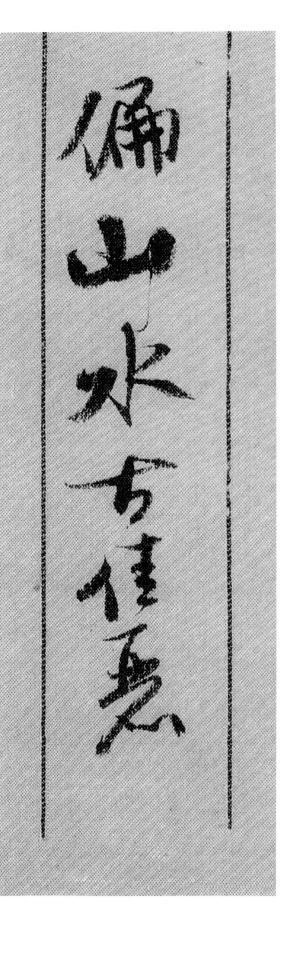

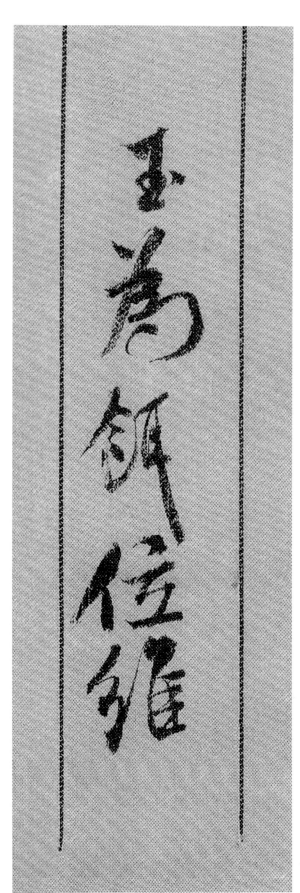

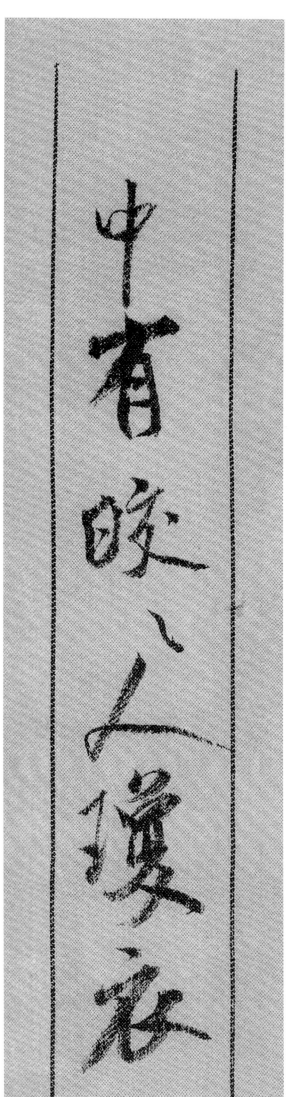

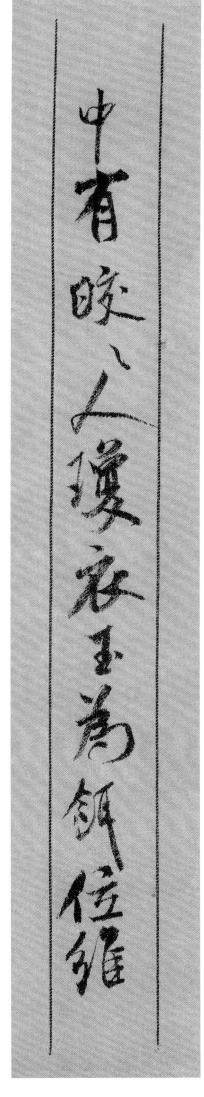

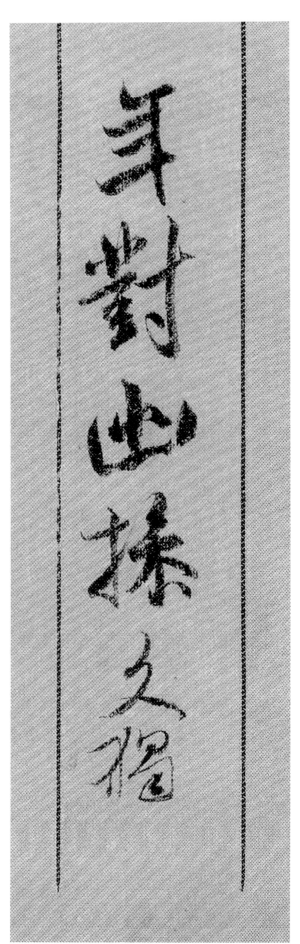

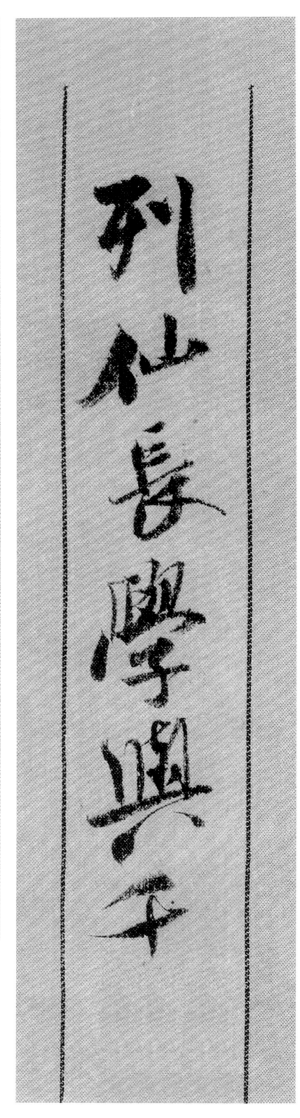

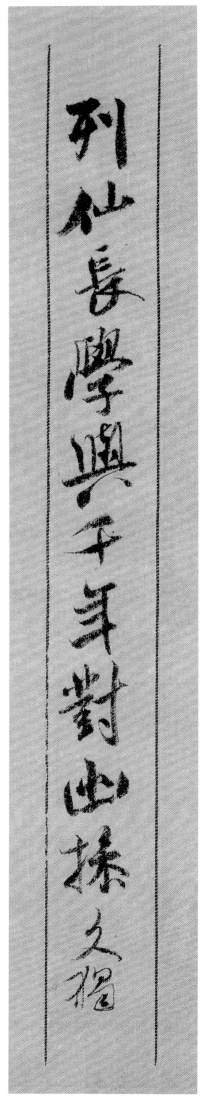

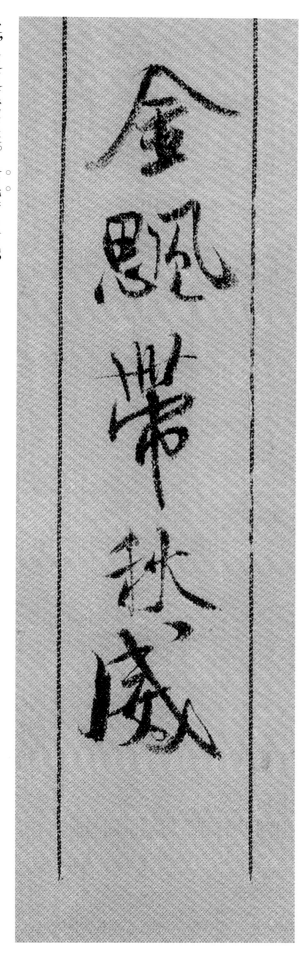

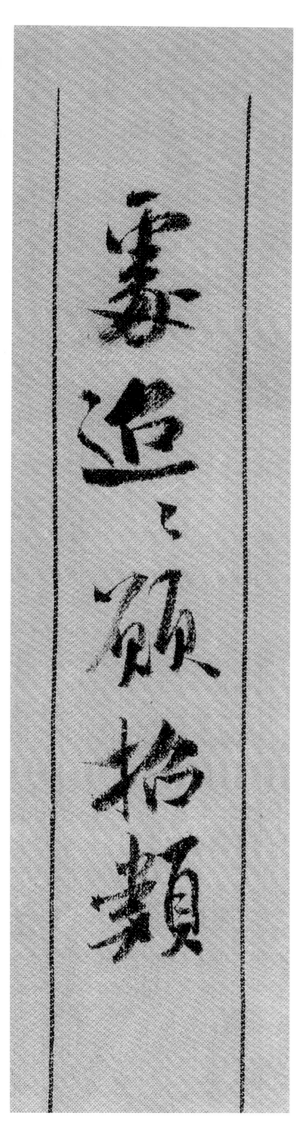

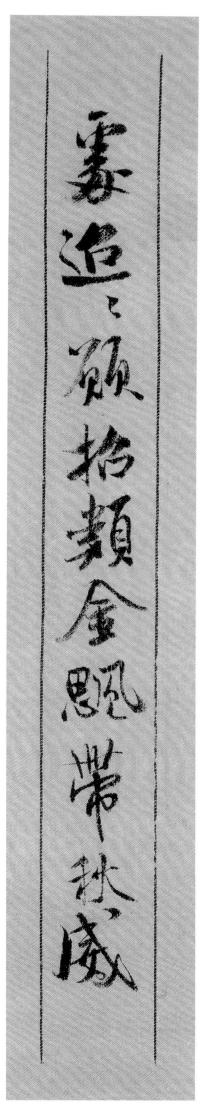

金飚：指秋风。

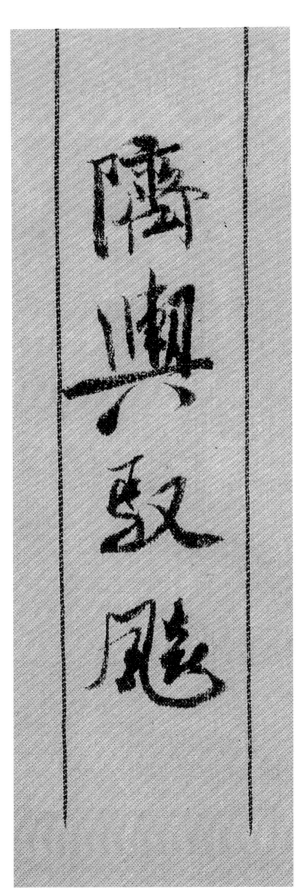

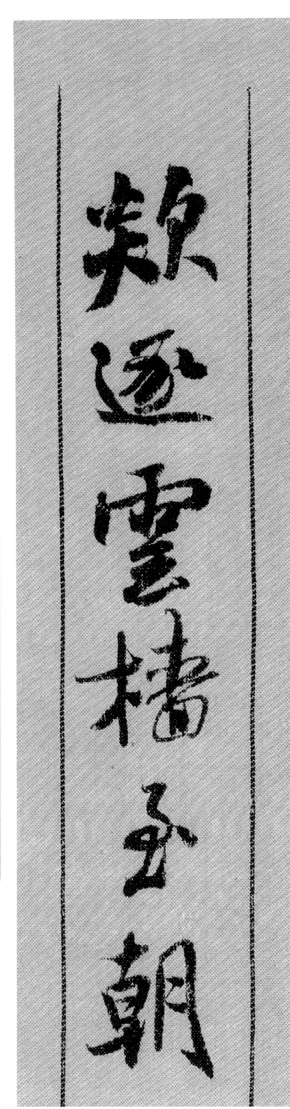

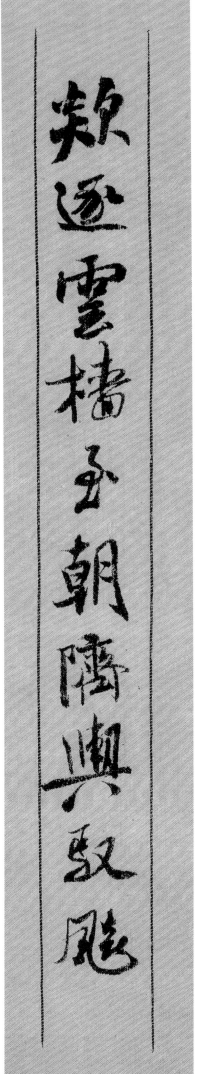

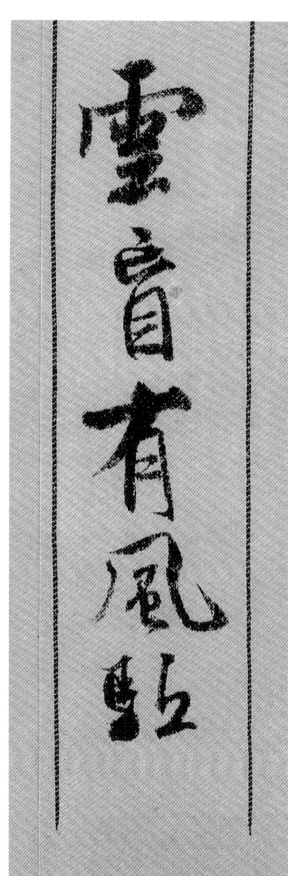

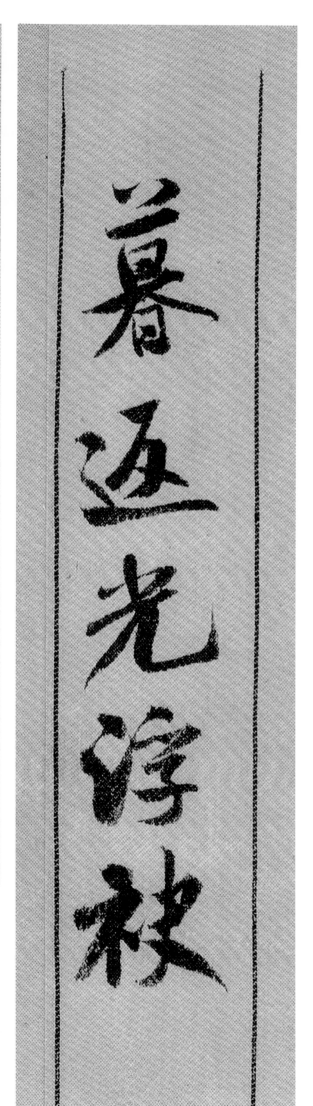

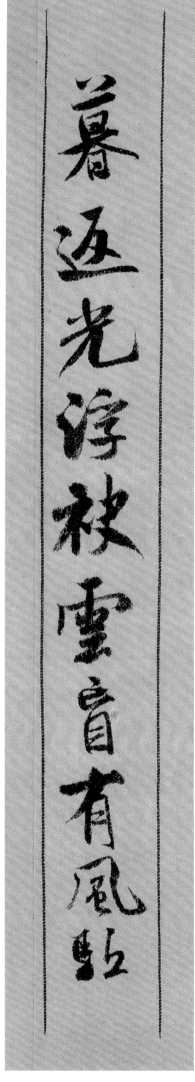

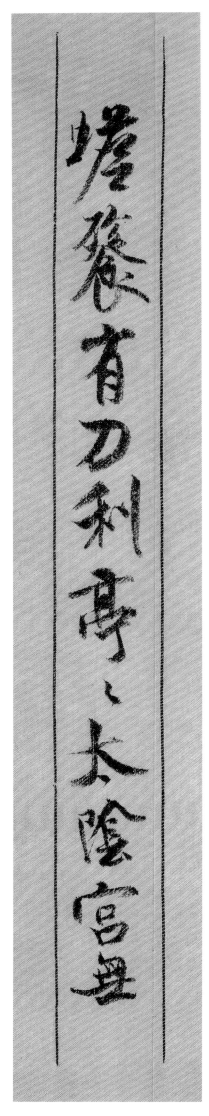

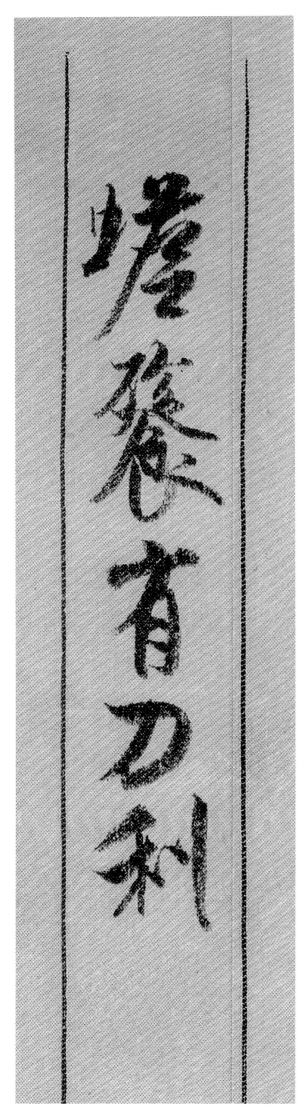

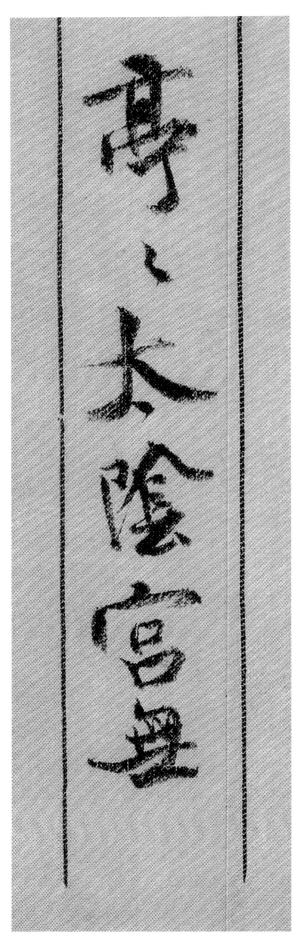

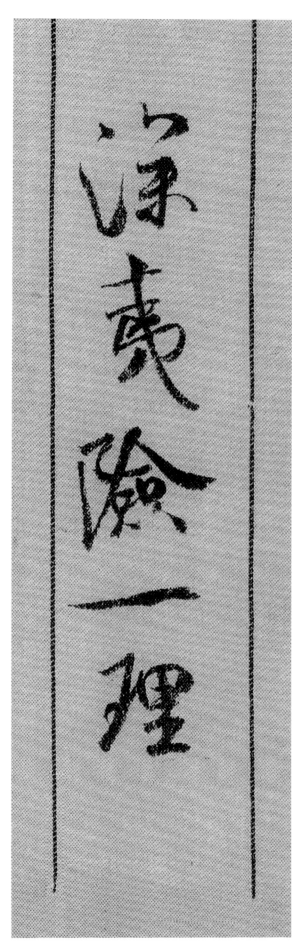

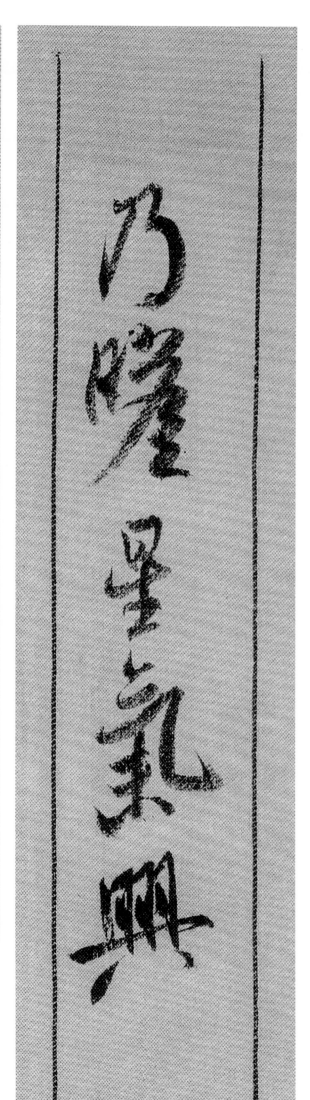

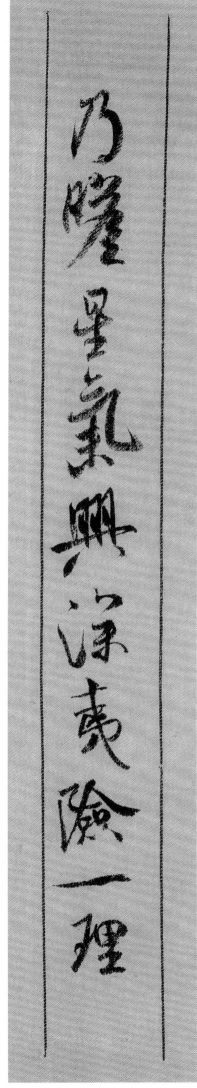

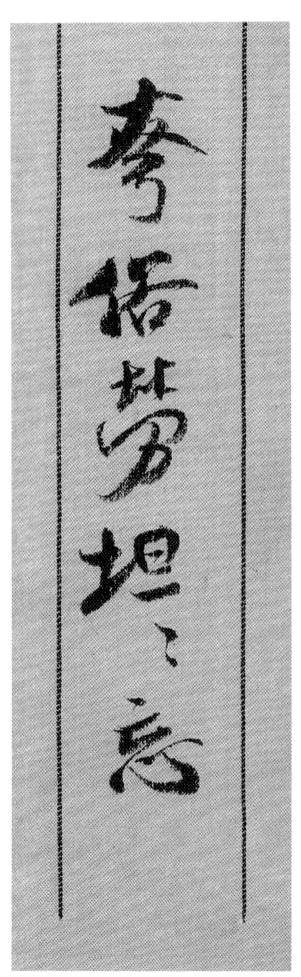

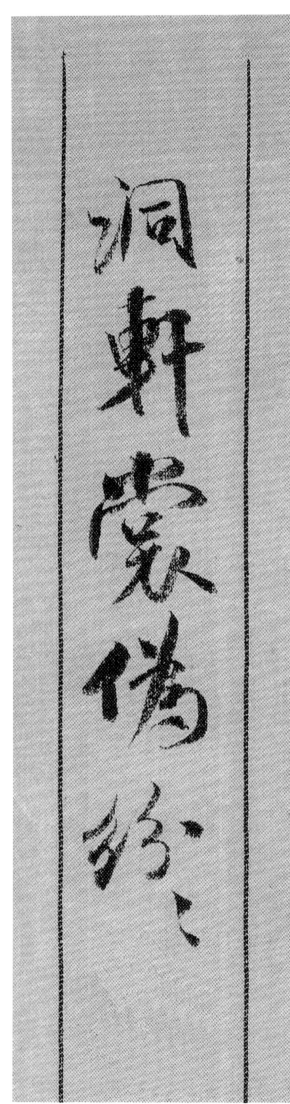

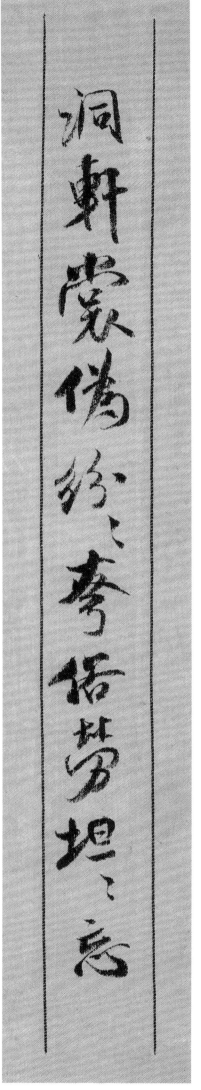

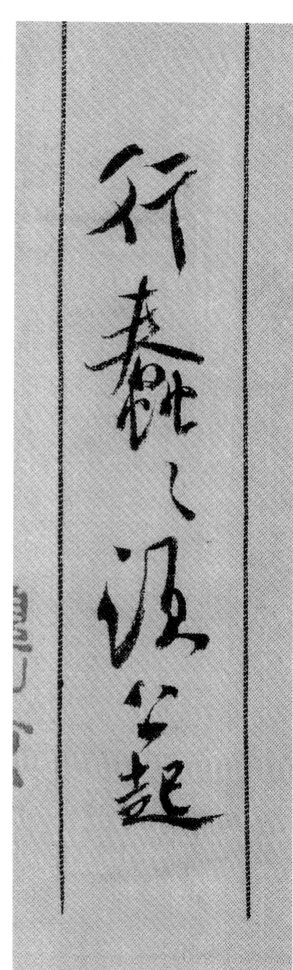

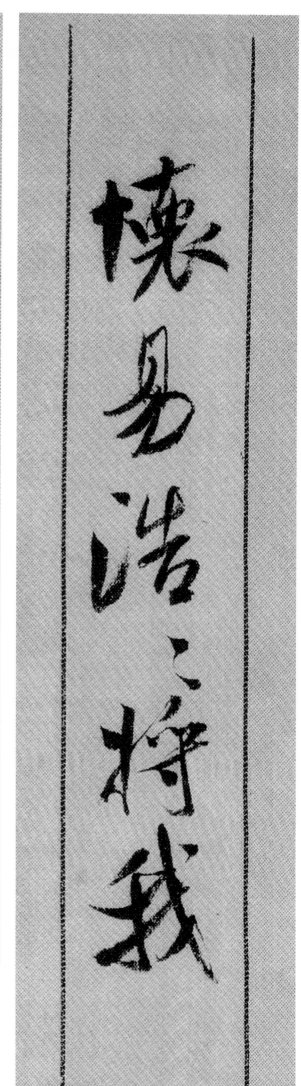

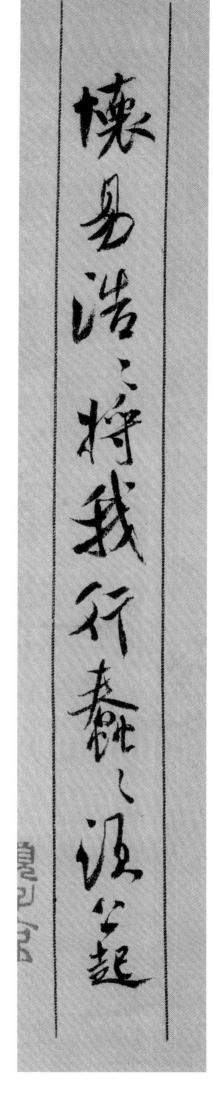

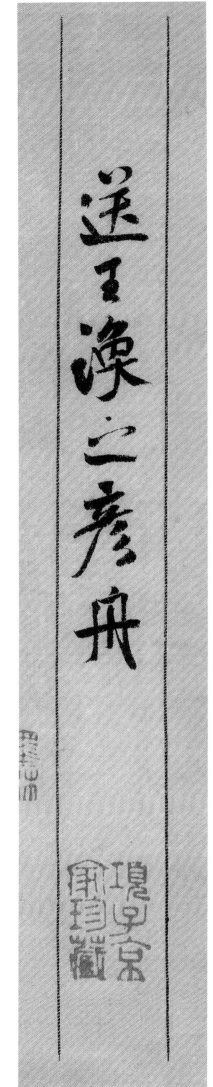

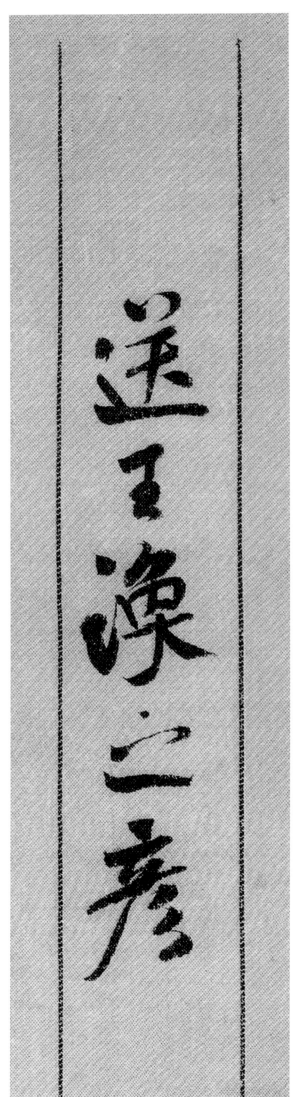

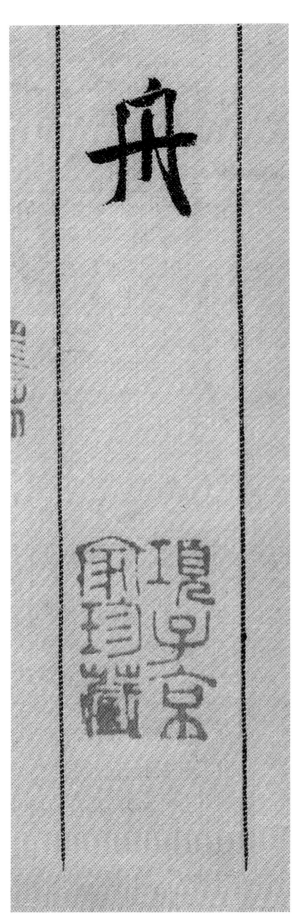

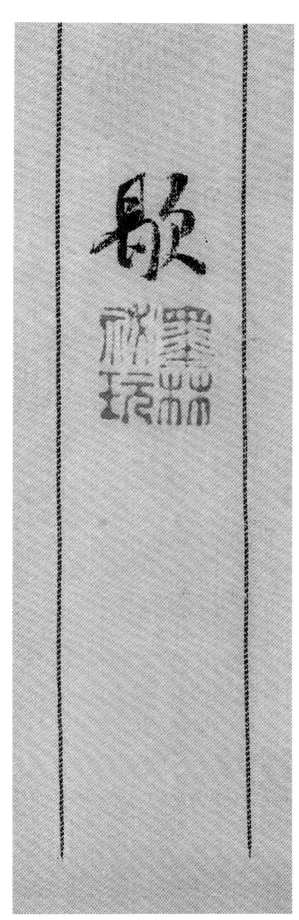

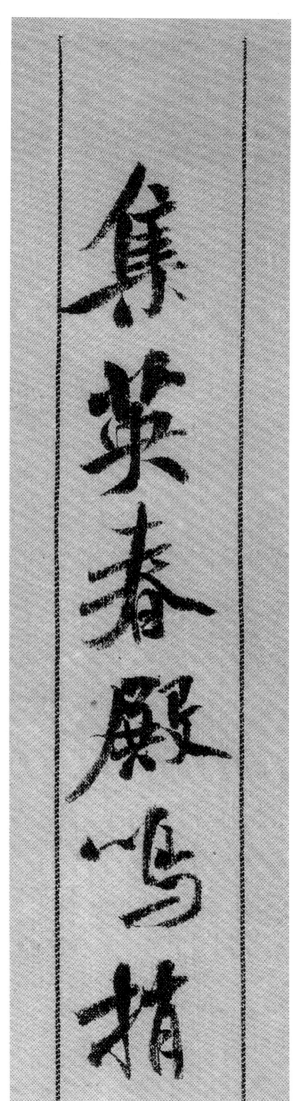

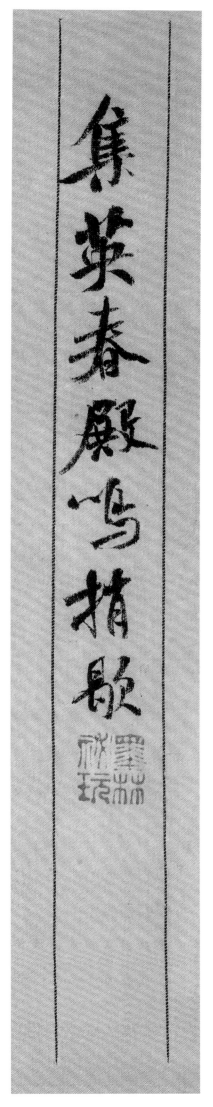

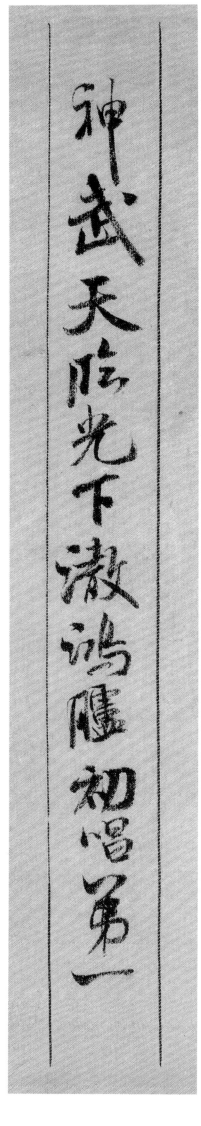

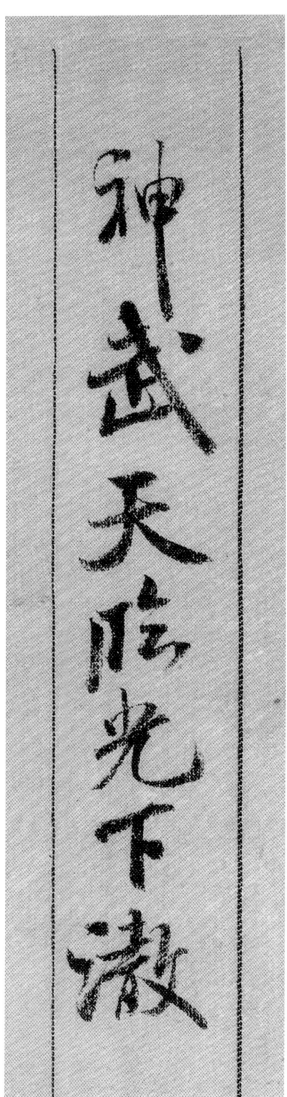

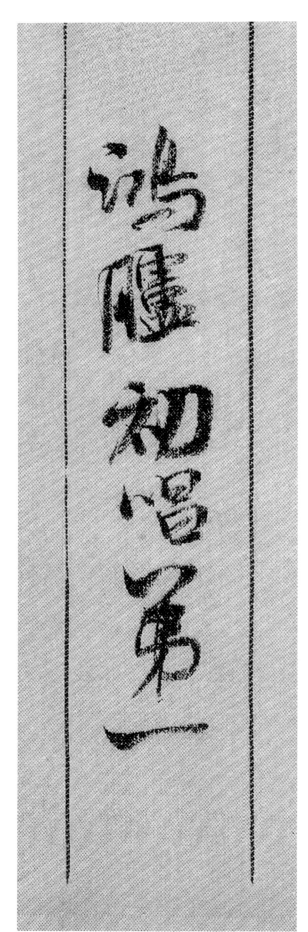

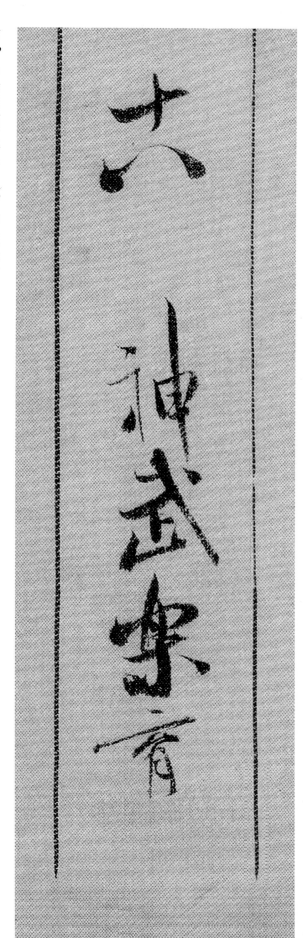

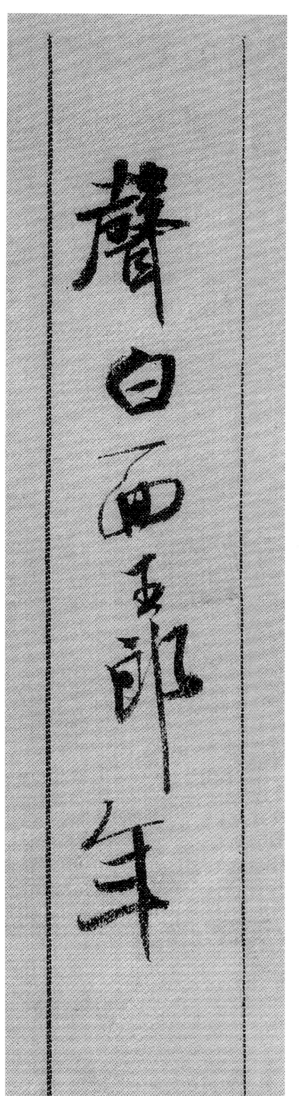

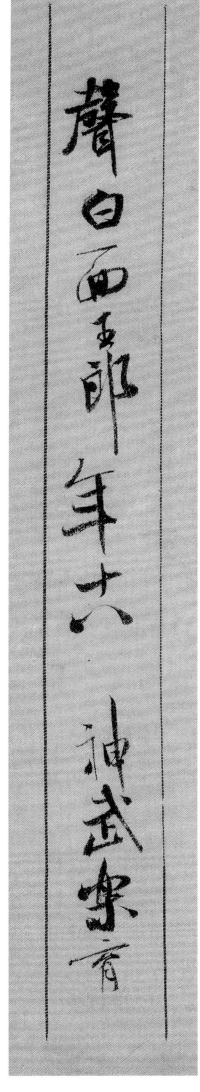

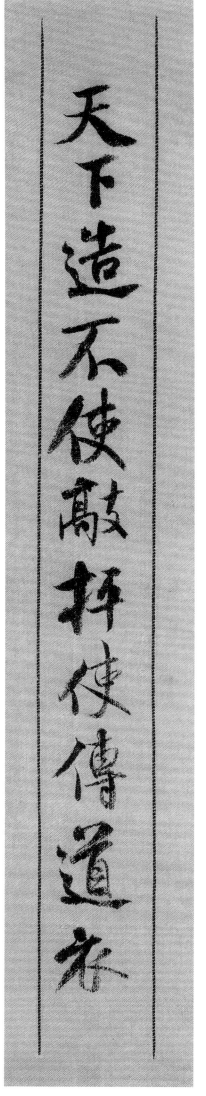

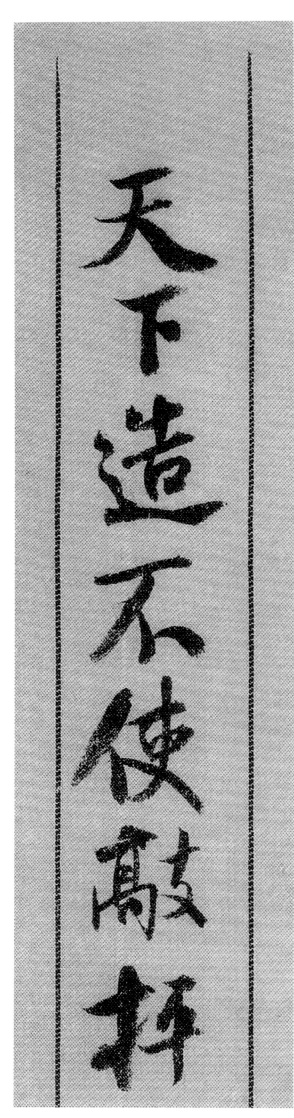

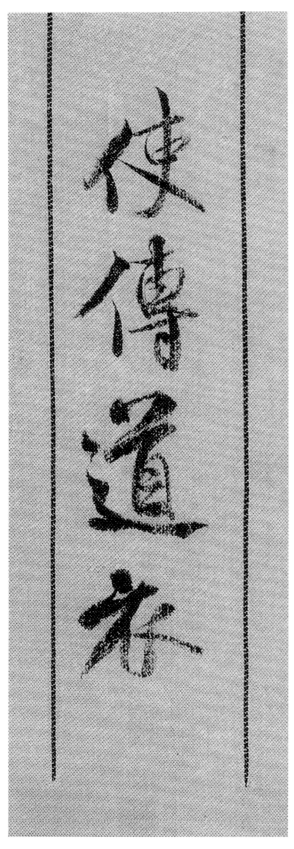

敲枰：下棋，代指隐居。

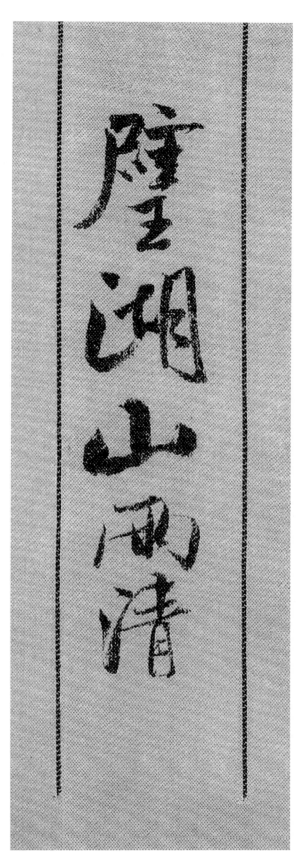 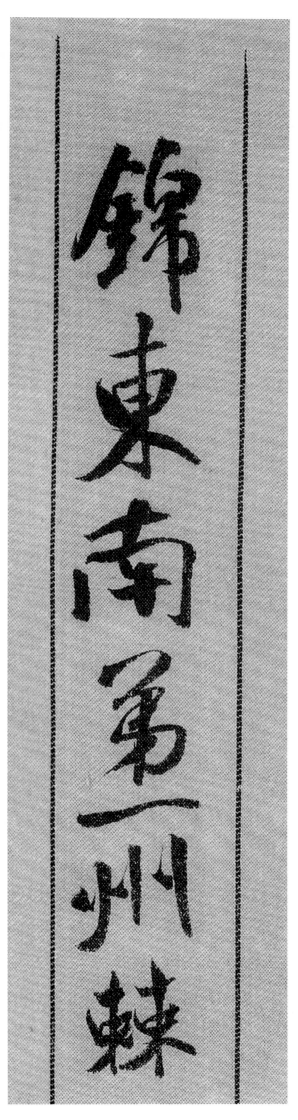 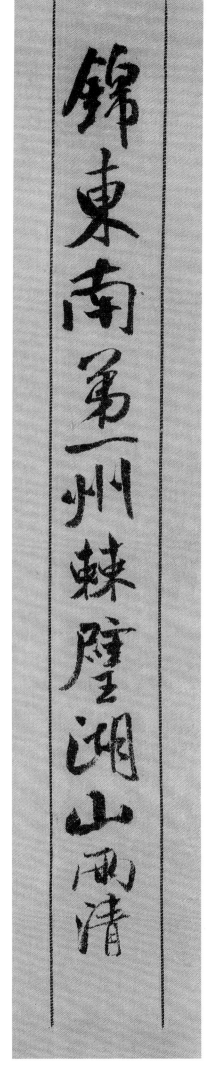

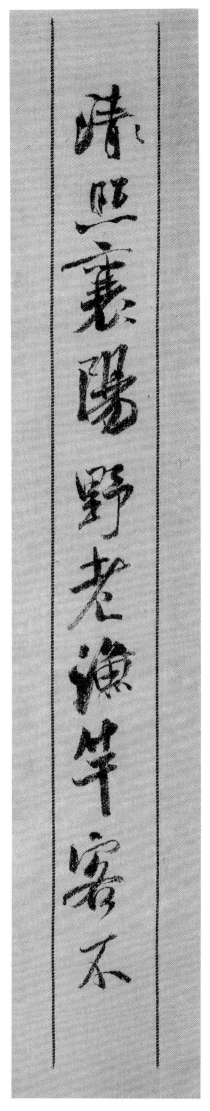

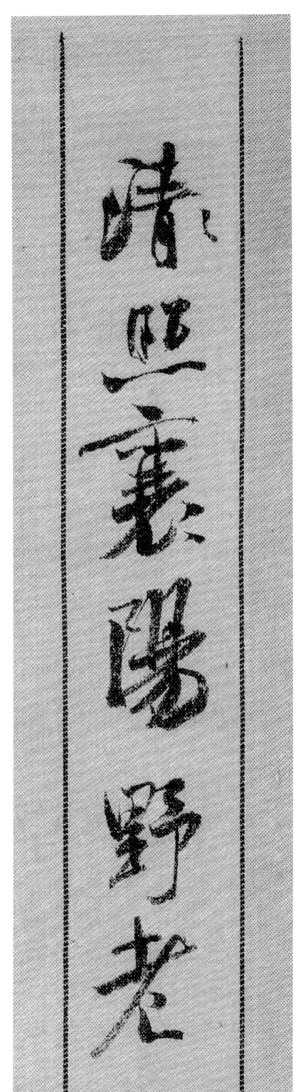

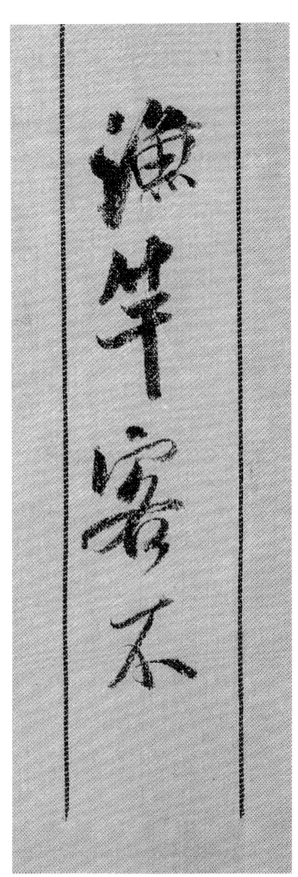

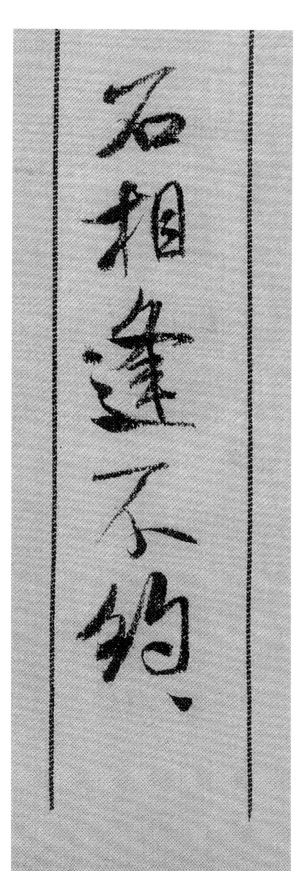

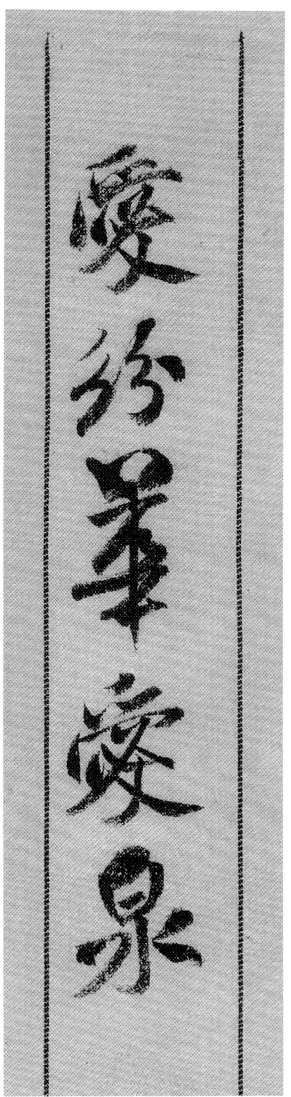

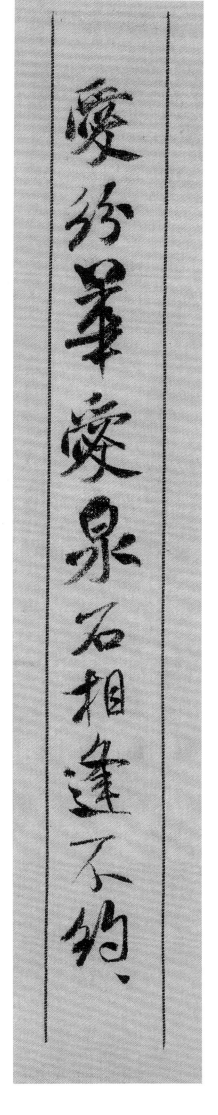

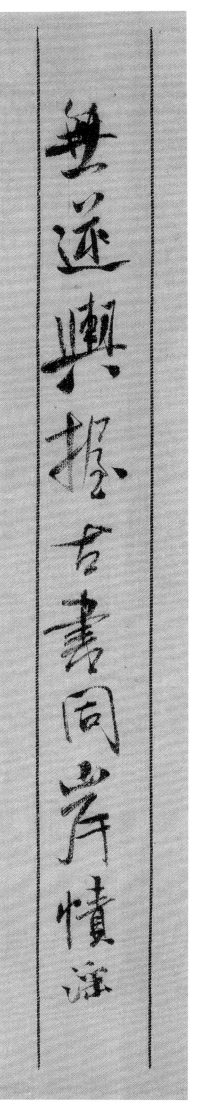

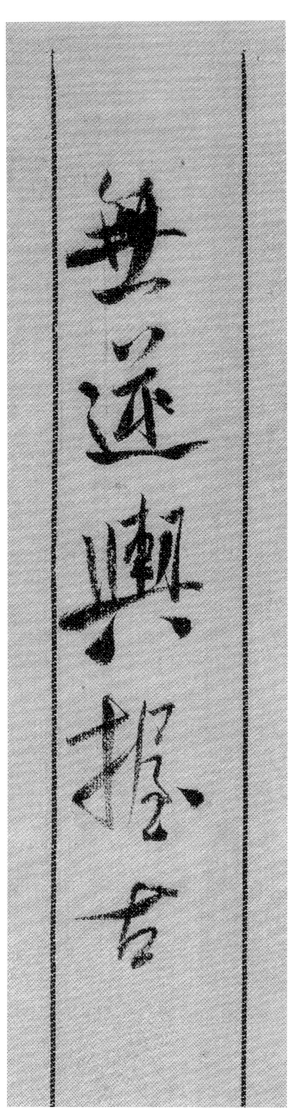

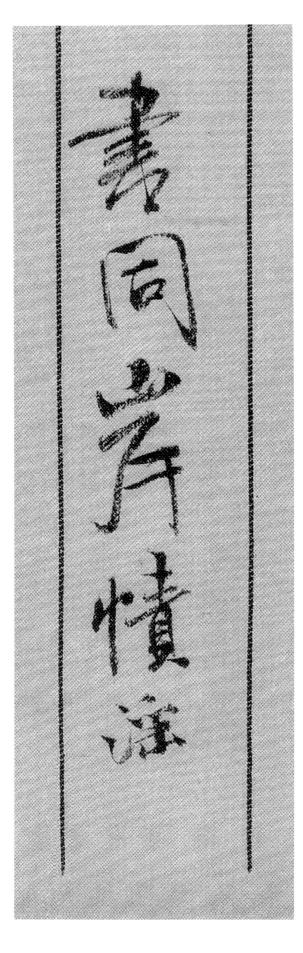

岸帻：推起头巾，露出前额。形容态度洒脱，或衣着简率不拘。

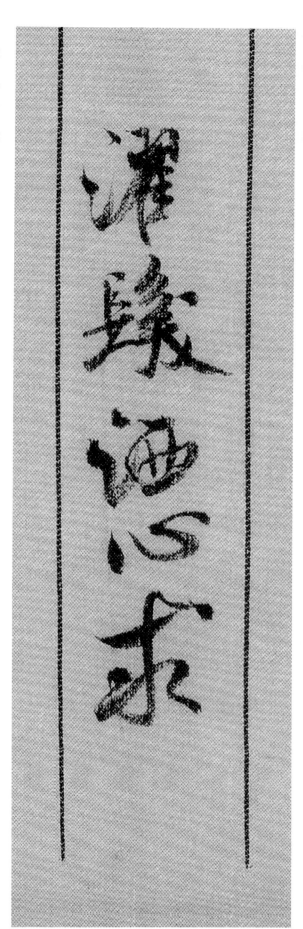

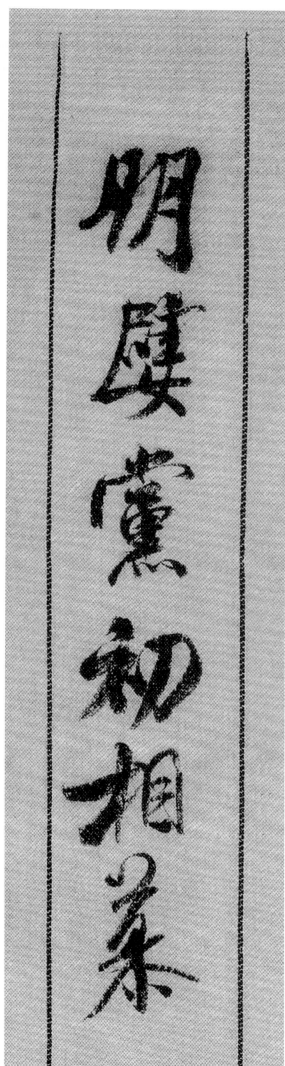

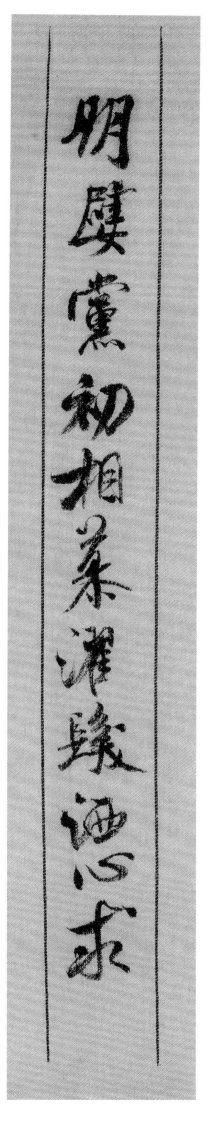

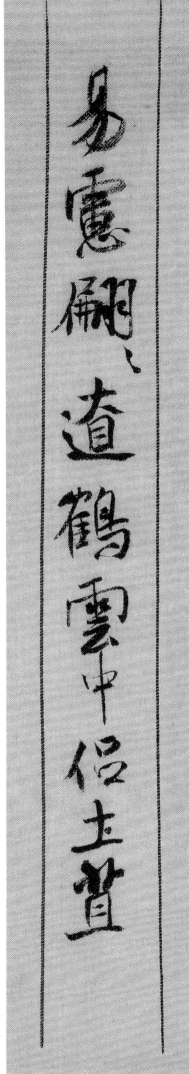

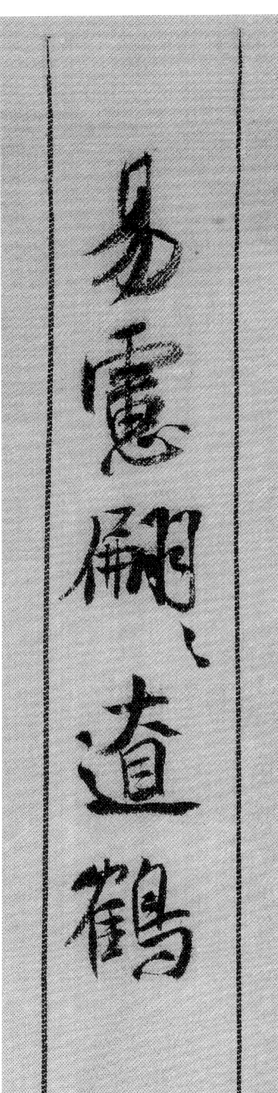

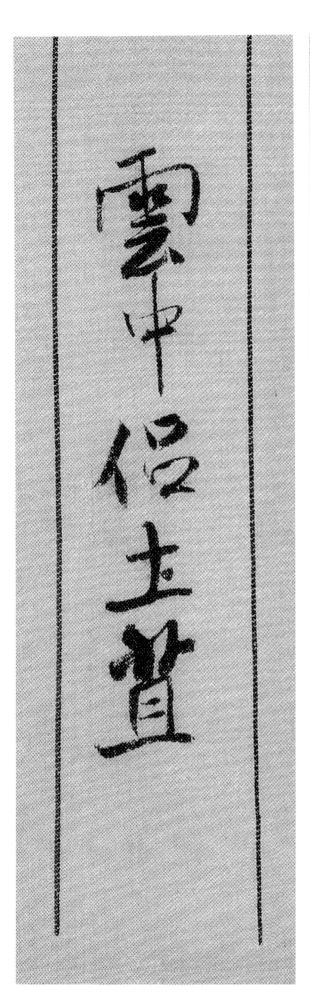

易虑。翩翩辽鹤云中侣，土苴

易虑。翩翩辽鹤云中侣，土苴

六六二

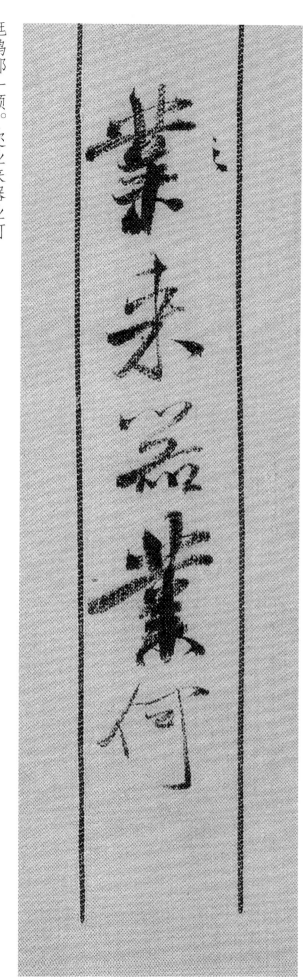

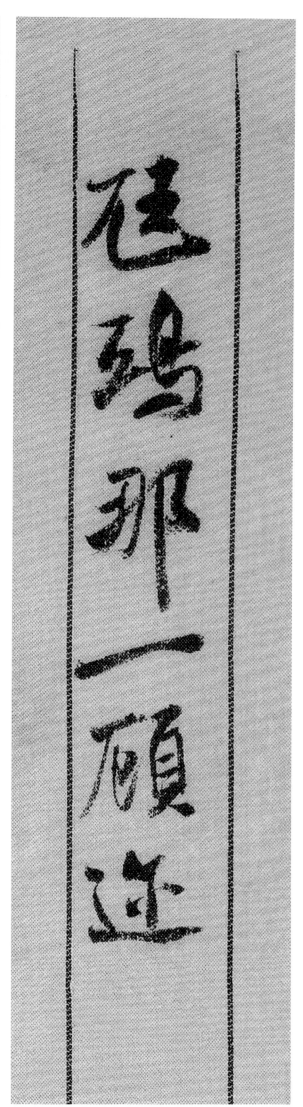

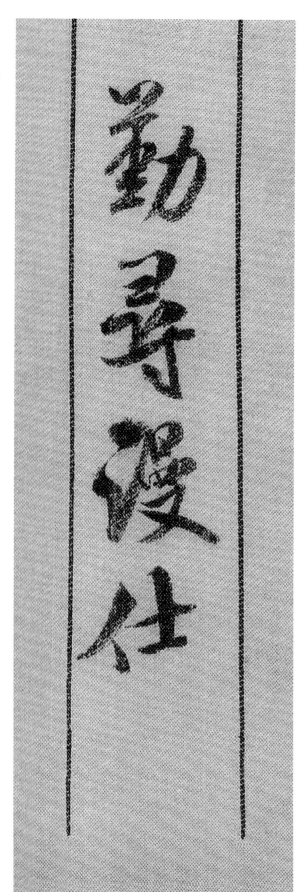

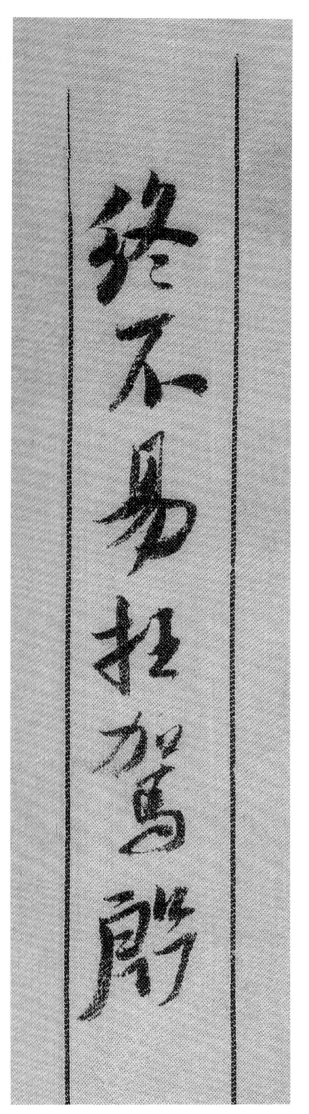

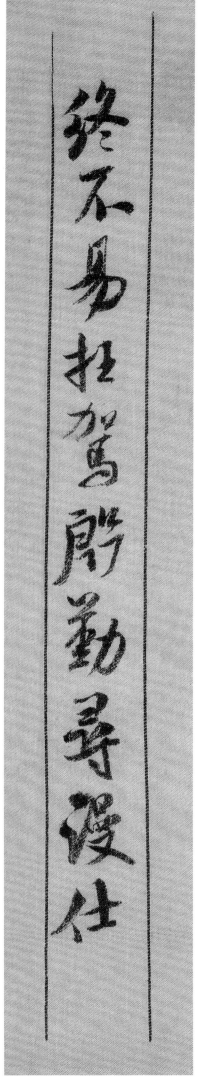

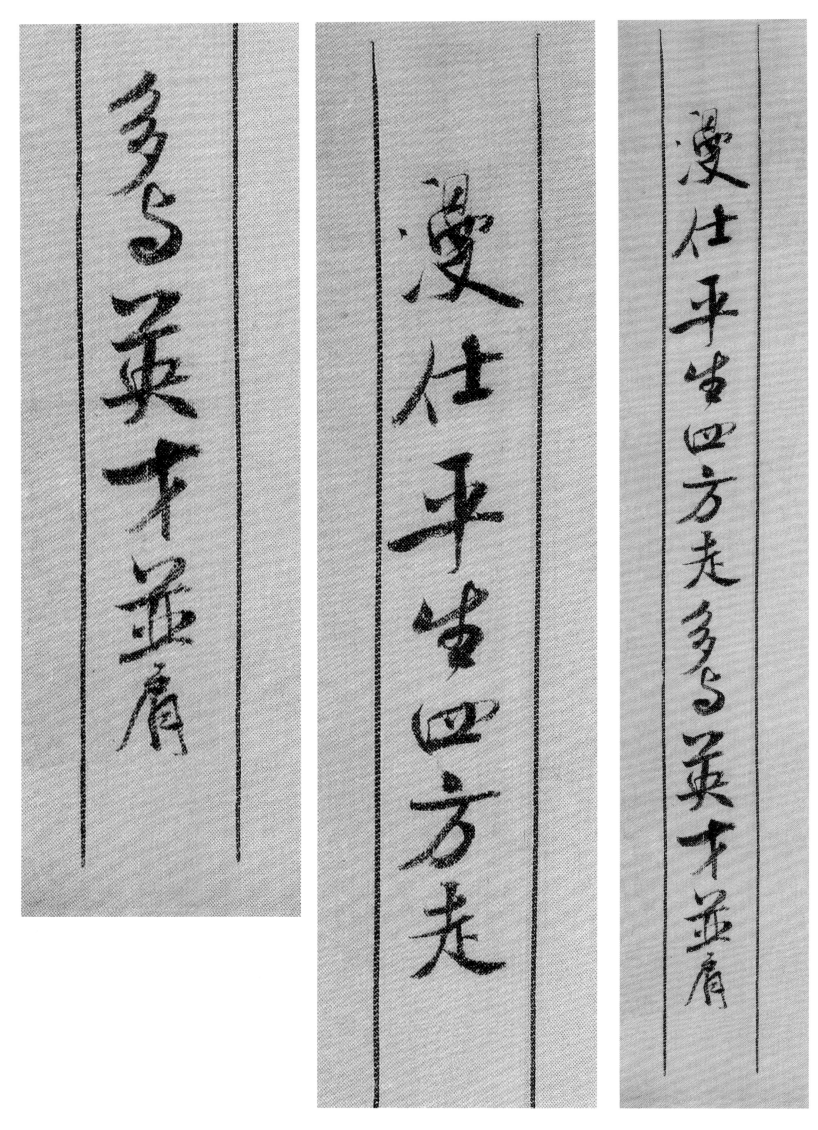

漫仕平生四方走，多与英才并肩

漫仕平生四方走，多与英才并肩

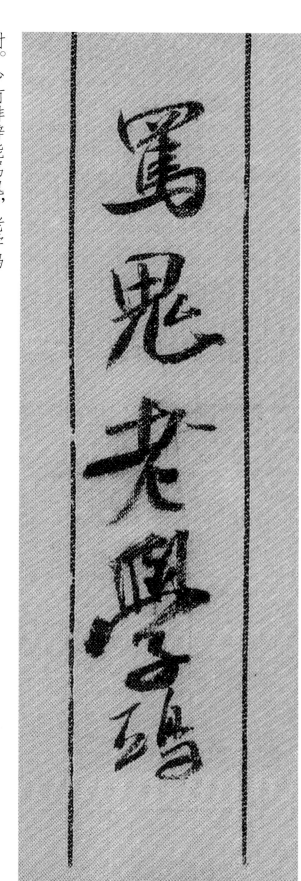

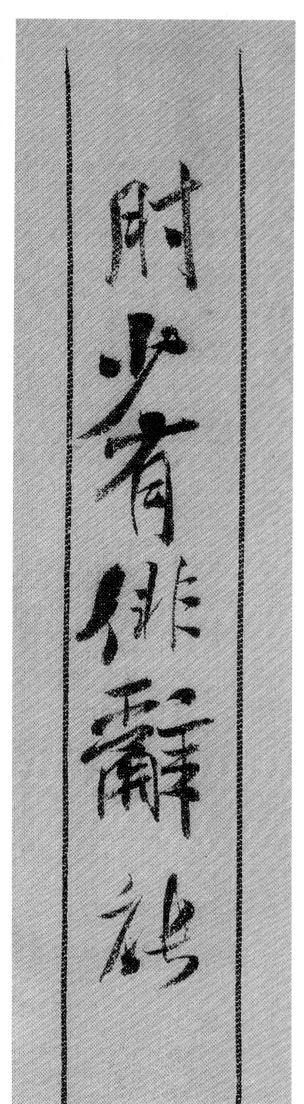

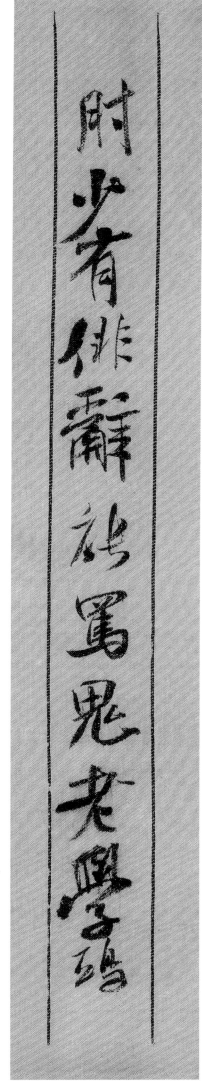

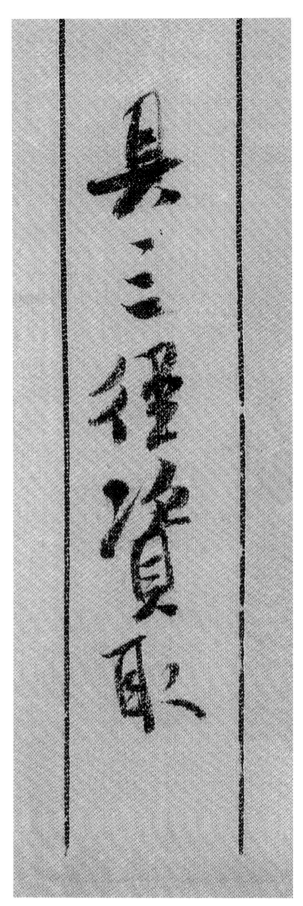

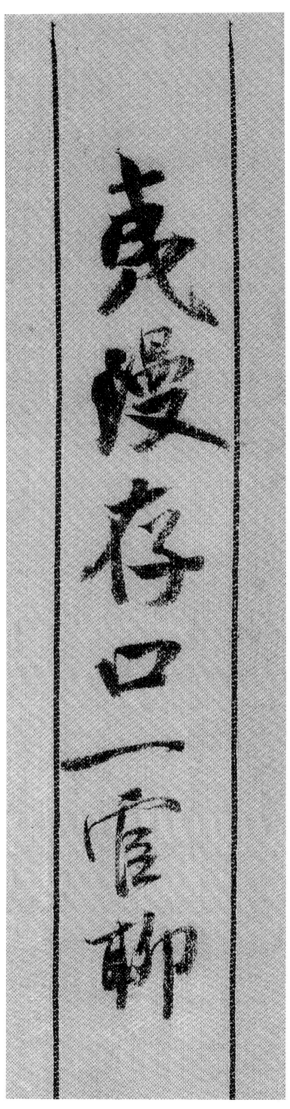

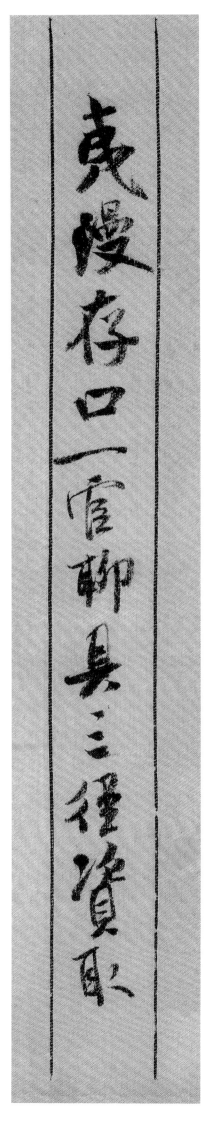

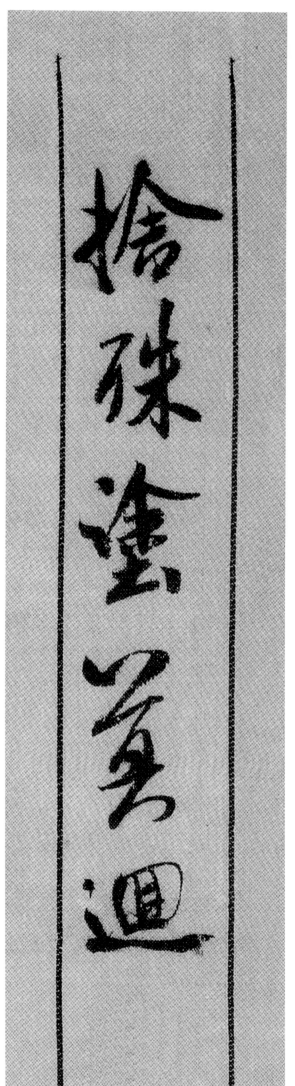
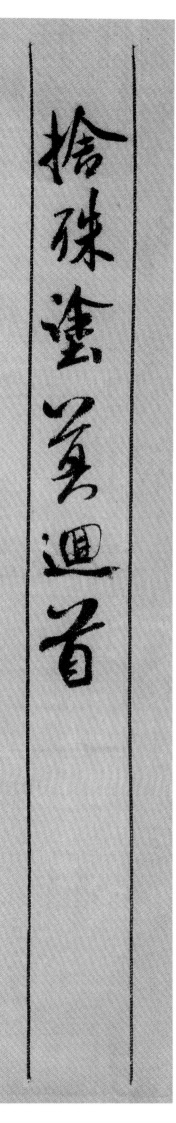